This is
Leonardo da Vinci

Mirror 025

Ten Points
天培文化

This is 達文西
This is Leonardo da Vinci

國家圖書館出版品預行編目 (CIP) 資料

This is達文西/祖斯特.凱澤(Joost Keizer)著；克莉絲汀娜.克里斯托弗洛
(Christina Christoforou)繪；李之年譯. -- 增訂二版. --
臺北市：天培文化有限公司出版：九歌出版社有限公司發行, 2022.05
　面；　公分. -- (Mirror；25)
譯自：This is Leonardo da Vinci
ISBN 978-626-95775-7-6(平裝)

1.CST: 達文西(Leonardo, da Vinci, 1452-1519) 2.CST: 藝術家 3.CST: 科學家 4.CST: 傳記

　　　909.945　　111004775

作　　者 —— 祖斯特‧凱澤（Joost Keizer）
繪　　者 —— 克莉絲汀娜‧克里斯托弗洛（Christina Christoforou）
譯　　者 —— 李之年
責任編輯 —— 莊琬華
發 行 人 —— 蔡澤松
出　　版 —— 天培文化有限公司
　　　　　　台北市105 八德路 3 段 12 巷 57 弄 40 號
　　　　　　電話／ 02-25776564‧傳真／ 02-25789205
　　　　　　郵政劃撥／ 19382439
　　　　　　九歌文學網 www.chiuko.com.tw
印　　刷 —— 晨捷印製股份有限公司
法律顧問 —— 龍躍天律師‧ 蕭雄淋律師‧ 董安丹律師
發　　行 —— 九歌出版社有限公司
　　　　　　台北市105 八德路 3 段 12 巷 57 弄 40 號
　　　　　　電話／ 02-25776564 ‧ 傳真／ 02-25789205
增訂二版 —— 2022 年 5 月
定　　價 —— 280 元
書　　號 —— 0305025
Ｉ Ｓ Ｂ Ｎ —— 978-626-95775-7-6

This is Leonardo da Vinci

達文西

祖斯特·凱澤（Joost Keizer）著／克莉絲汀娜·克里斯托弗洛（Christina Christoforou）繪

李之年 譯

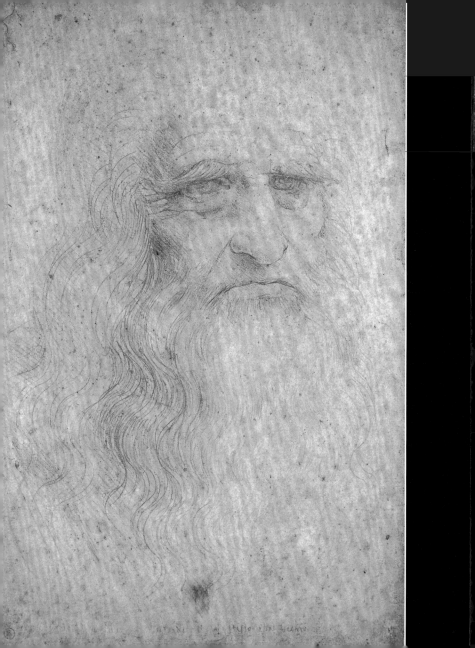

李奧納多・達文西是個通才，現今常以「文藝復興人」稱之。他一下子打造兵器，一下子設計建築物，接著又執起畫筆來。他興趣廣泛，從植物學、寓言故事、妊娠到分娩，無一不好奇。不過，他自稱最感興趣的，始終是繪畫和素描。對他而言，世界的節律是由藝術及視覺感官所決定。

李奧納多這一生有段時期碰也沒碰過畫筆，但未作畫時，他不是在就繪畫做文章，就是在閱讀相關書籍。他堅信自己的畫能不言而喻——以圖像展現他自認無法以文字表達的論點。他也喜歡繪畫的技術層面，愛嘗試各式各樣的顏料固著劑。

李奧納多這輩子有許多成就，但失敗的次數也不遑多讓。他以四海為家，遊走義大利半島上縱橫交錯的眾城邦，遷徙各宮廷間。他時常捲入城邦統治者之間多不勝數的戰爭與紛擾。但李奧納多在世時，義大利動盪的歷史並未造成他太大干擾。他和他的作品活在自己的小宇宙中，時而與外界交流，時而互不往來。

童年時期

　　李奧納多的祖父安東尼奧爵士（Sir Antonio）自豪地記錄了孫子出生的那天，下筆如公證員般言簡意賅：「吾孫於四月十五日星期六凌晨三點誕生。」那年是一四五二年，地點是佛羅倫斯西方一座名為文西（Vinci）的托斯卡尼小鎮，或其鄰近之地。這孩子以李奧納多‧瑟皮耶羅‧達文西（Leonardo di ser Piero da Vinci）之名受洗，顧名思義就是來自文西的皮耶羅爵士之子李奧納多。十五世紀的人大都沒正經的姓氏；在名字後面冠上出生地和父名，便能跟其他許多名字同是李奧納多的人有所區別。那個時代，這樣的取名方式沒什麼不同凡響。

　　不過他的來頭可沒那麼尋常。李奧納多是個私生子，這件事他那得意的祖父倒一字未提。安東尼奧僅在族譜上草草寫下兒子的名字：皮耶羅，二十四、五歲的青年，即將步其父之後，成為備受敬重的公證員。李奧納多的母親是當地的農家女，年紀和他父親相當，名叫凱特琳娜（Caterina）。李奧納多的父母在他出生那年雙雙與別人結為連理：他父親娶了門當戶對的年輕富家女，他母親則嫁給了工人。剛出生那幾年，李奧納多可能和母親住在一起，不過到了五歲就搬到祖父在文西的家去，祖母、叔叔、父親、繼母奧比艾拉（Albiera）也同住一個屋簷下。他的母親則住在附近。

這座城市如此燦爛

　　李奧納多在約莫七歲時，和父親、繼母搬到佛羅倫斯這座商業重鎮，這裡也是歐洲最重要的城市。皮耶羅既為公證員，主要的工作不外是擬定商業契約，鐵定抗拒不了大城市的誘惑。然而，十五世紀時城市的髒亂及不衛生，也是惡名昭彰。搬到此地沒多久，奧比艾拉就撒手人寰。皮耶羅續絃再娶，但第二任妻子也死了。第三任老婆瑪格麗塔（Margherita）替他生了一子（一四七六年）一女（一四七七年），在一四八〇年左右過世前，又生了一個兒子（一四七九年）。第四次終於開花結果，皮耶羅最後一任妻子露葵淇亞（Lucrezia）後來替他添了兩個女兒、七個兒子。所以雖然李奧納多小時候是獨生子，長大成人後卻成了家中十三名子女中的長子。

　　李奧納多原是皮耶羅的獨生子，而後成了長子，但他也是非婚生之子。義大利文藝復興時期的佼佼者當中，有的人也是私生子，包括切薩雷・波吉亞（Cesare Borgia）、教宗克勉七世（Pope Clement VII）、羅倫佐・吉貝爾蒂（Lorenzo Ghiberti）、萊昂・巴蒂斯塔・阿爾伯提（Leon Battista Alberti）。不過年少的李奧納多，礙於非婚生子的身分，無法克紹箕裘，跟父親一樣當公證員，因為佛羅倫斯公會特明文規定不准「私生子」從事此行業。他的出身也不見容於世——即使李奧納多年屆五十七，成了偉大的名藝術家，人家仍喚他「私生子」。

　　少年李奧納多是否因無法子承父業而難過，我們無從得知。不過，我們知道他一生都改不了公證員愛記東記西的習性。有別於同輩藝術家，李奧納多愛畫畫也愛搖筆桿，他會把他的想法、理論、日常經歷寫在筆記本上。李奧納多四十歲時，曾在一張紙背後寫下最早的兒時記憶，裡頭還提到鳥類的飛行：一隻大鳶降落在還是嬰兒的李奧納多身旁，甩尾張開他的嘴巴，在他嘴唇上上下下拍動好幾次。這段記憶大概是他杜撰的，就為了說明自己對鳥類的興趣以及鳥是如何利用尾巴逆風飛翔，由此可見李奧納多獨一無二的想像力。他也以此串起在托斯卡尼鄉間的幼時生活和他畢生對自然世界的癡迷。他相信自己與周遭世界的共鳴，是私密、切身、獨一無二的。

鍛鍊技藝

　　李奧納多十四歲時，皮耶羅覺得兒子是時候該找個一技之長了。既然在他們移居的城市公證員這一行容不得李奧納多，皮耶羅便決定去拜見全市最有名的藝術家安德烈・德爾・維羅吉歐（Andrea del Verrocchio）。佛羅倫斯的藝術圈他略知一二，決定讓兒子拜維羅吉歐為師時，他替一些當地著名的藝術贊助人擬合約已有數年。據十六世紀替李奧納多撰寫傳記的人表示，皮耶羅深知如何才能引大師注意，因此造訪維羅吉歐的工作室時，特地帶了一袋小李奧納多的畫作上門拜訪。維羅吉歐看了嘆服不已，立刻收這個年輕人為徒。

　　藝術在佛羅倫斯可是天大的生意。維羅吉歐精通此道，也知道如何巧手將技術運用在各式各樣的媒材和素料上，從繪畫到雕刻，從顏料、青銅、大理石、赤陶土到黃金、銀製品，皆游刃有餘。他主要以製作青銅和大理石雕像為賣點，但也聘了畫家，才好連佛羅倫斯藝術市場的這一面也能占據。他是新型的文藝復興藝術家，本業經營得出類拔萃，不僅多方涉獵，也兼顧優良品質。安德烈・米凱萊・法蘭切斯科・喬尼（Andrea di Michele di Francesco de' Cioni）取維羅吉歐這個名字真是名副其實——字面上的意思為「慧眼」。對這個新銳藝術家來說，他可是以身作則的好導師。

維羅吉歐擅長作育英才，幾位十五世紀末葉及十六世紀初極爲成功的藝術家都是出自他門下。在李奧納多的時代，同是藝術家的不只有一五〇〇年最偉大的在世畫家彼得羅·佩魯吉諾（Pietro Perugino），還有維羅吉歐死後接手其工坊的羅倫佐·克雷迪（Lorenzo di Credi）。

　　李奧納多在工坊要幹的活和其他學徒藝術家沒什麼兩樣。就像二十年後年少的米開朗基羅，李奧納多也被派去跑腿：收款、到藥局買顏料；學著如何把顏料磨成細粉，再把粉和入蛋和油中；學著如何用石膏做油畫板，如何將畫轉移到畫板上。他是個勤奮的學生。似乎是動手做的過程激發了他的想像力——無論是繪畫、大青銅雕像或是工程都一樣。

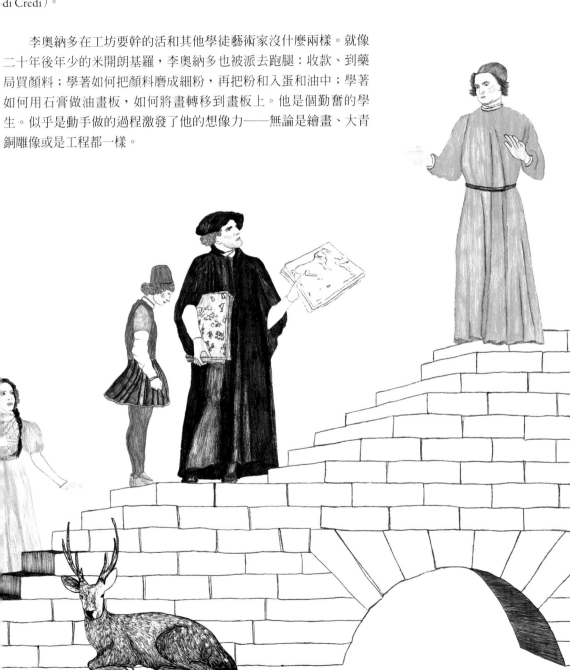

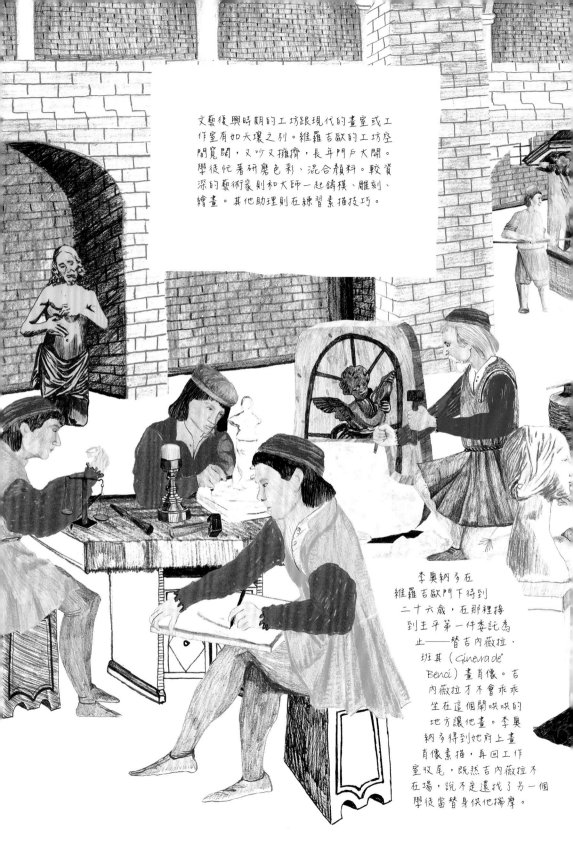

文藝復興時期的工坊跟現代的畫室或工作室有如天壤之別。維羅吉歐的工坊空間寬闊，又吵又擁擠，長年門戶大開。學徒忙著研磨色彩、混合顏料。較資深的藝術家則和大師一起鑄模、雕刻、繪畫。其他助理則在練習素描技巧。

李奧納多在維羅吉歐門下待到二十六歲，在那裡接到生平第一件委託為止——替吉內薇拉·班其（Ginevra de' Benci）畫肖像。吉內薇拉才不會乖乖坐在這個鬧哄哄的地方讓他畫。李奧納多得到她府上畫肖像素描，再回工作室收尾，既然吉內薇拉不在場，說不定還找了另一個學徒當替身供他揣摩。

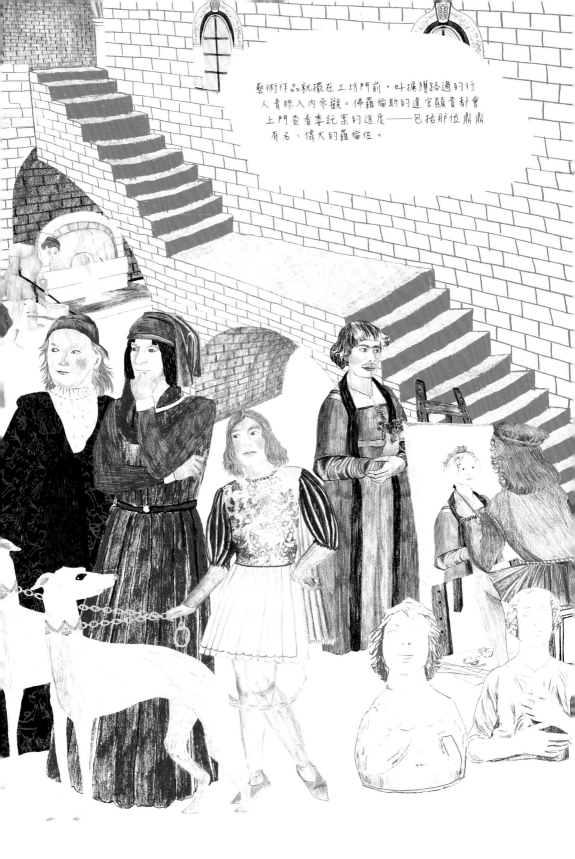

藝術作品就擺在工坊門前，好擷獲路過的行人青睞入內來觀。佛羅倫斯的達官顯貴都會上門查看委託案的進度——包括那位鼎鼎有名、偉大的羅倫佐。

團隊合作

在十五世紀，學徒是藉著幫大師的忙來習畫——完成一幅畫得靠師徒合作。助手不只要準備畫板（畫布一直到十六世紀才普及），還要繪製畫中較次要的部分。有時候只有最難畫的人物是出自工坊大師之手。背景則是交給有天分的學徒，有時甚至連人物的衣服也是。維羅吉歐有幅傑作，是替佛羅倫斯郊外的修道院繪製的巨幅基督受洗祭壇畫，畫中的手無疑是出自徒弟李奧納多之筆。維羅吉歐畫了基督和聖約翰這兩位主人公，畫作底部有些岩石及湖水也是他畫的。畫中枝微末節，如左方的棕櫚樹及右方的樹木，還有上帝的手和最上方的鴿子，則是交由另一名畫功尚可的助手負責。不過其餘背景和最左邊的天使，維羅吉歐卻要李奧納多去畫。

李奧納多筆下的屈膝天使轉身的模樣充滿了動感，彷彿是在往後方看，見證基督受洗。在當時，這類畫作多半只會掛名家的名字——維羅吉歐，但這個天使實在畫得太出色，連李奧納多的同代畫家都看得出是出自他手。此師徒之別如此顯而易見，在藝術史上乃空前絕後，可見李奧納多有多天賦異稟。

背景的水流可能是湖或海，也是出自李奧納多之手，是他所想像的巴勒斯坦約旦河。他筆下的景色看起來朦朧失焦。背景中丘陵和山巒的位置越遙遠，就會越來越藍、越來越灰。後來李奧納多稱此距離效應作「空氣透視法」。他推測雙眼和遠山之間的「大量空氣」會使山巒顯得泛藍。就像李奧納多職業生涯中許多事一樣，實踐總是比理論先行。畫畫先，再來才是思索。

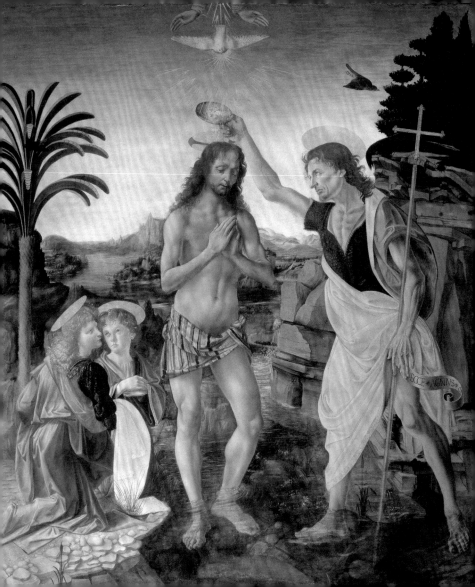

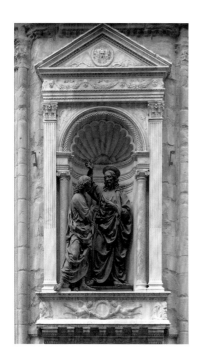

安德烈・德爾・維羅吉歐
《基督和聖多瑪斯》
(*Christ and Saint Thomas*)
（複製品），一四六七年至一四八三年

青銅
230 公分（90½ 英寸）
佛羅倫斯聖彌額爾教堂（Orsanmichele）

多元媒材

　　維羅吉歐尤以雕塑聞名於世，所以他的徒弟李奧納多學了不少雕刻大理石和金屬的知識也不意外。甚至有可能師父的某些傑作，還是由繪畫天賦高超的年輕徒弟設計的，維羅吉歐肯定也要他幫忙準備過石料。李奧納多在他門下受訓的那幾年，維羅吉歐受託打造一座真人大小的基督和聖多瑪斯獨立銅像。成品於一四八三年安裝，可能是當時全城最大的銅像。要做出如此龐大的雕像，得靠專門團隊來冶煉、鑄造金屬。人物衣袍深深的皺褶和基督高舉的手臂，需要空前的絕智巧工才做得出來。鑄造要怎麼進行，當時並無書面指南可參考：只有行內人才知道上一代的雕塑大師多那太羅（Donatello）如何鑄造銅像──這些口耳相傳的資訊，很少以專著的形式為人記載。

　　維羅吉歐手上有件案子，是要鑄造巨大銅球，置於佛羅倫斯的教堂穹頂上，這格外引李奧納多注意。那穹頂堪稱當代建築奇蹟，是菲利波・布魯內萊斯基（Filippo Brunelleschi）在四十幾年前所建。另一支團隊攻頂失敗，維羅吉歐爭取接手。新球體並非如前團隊所嘗試的那樣，採一體成型鑄造，而是將八塊銅鍛打成型，再沿著銅製支架焊接在一起，這大概是維羅吉歐的主意。一四七一年五月二十七日，這件工程學傑作運至教堂頂部就定位，襯托著教堂合唱團唱〈感恩頌歌〉（*Te Deum*）的歌聲──當時有不少佛羅倫斯人在日誌中記下此事。多年後，李奧納多要在米蘭鑄造一座巨馬銅像時，曾遙想在維羅吉歐工坊打造圓球的歲月。在十五世紀末葉，要一次鑄造如此巨大的雕像，即便並非不可能，仍相當困難，李奧納多想起維羅吉歐高明的工程解法：分批進行，然後拼湊成一塊。

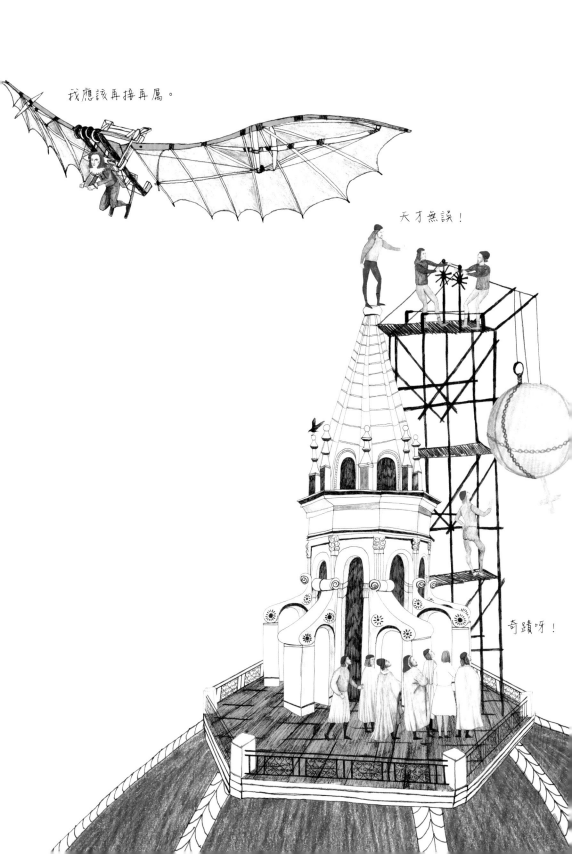

生命中的一天

　　有一天，還在維羅吉歐工坊實習、二十一歲的李奧納多，到佛羅倫斯郊外鄉間探險。那天是瞻禮日，他坐在鳥瞰阿諾河谷的山丘上，動手畫素描，草草繪了一幅速寫圖——算是留作札記，提醒自己日後別忘了這番光景。不過，這幅畫卻成了歐洲藝術史上首件以風景為獨立題材的作品。在李奧納多所坐之處左方，是坐落在山谷上方的寨城或城堡，但城中不見半個人影，遠方則是一片耕地。他全神貫注在大自然上。小溪沿峭壁下瀉，流入阿諾河中，再蜿蜒流過林木覆蓋的河谷。

　　李奧納多應是把此畫當作見證，以一幅素描納入一天中瞬息萬變的自然風景。他在左上角寫下繪製日期：「於雪地聖母日，一四七三年八月五日。」當時的藝術家有時會在畫中標上確切日期，但不會標在素描上。文藝復興藝術家畫素描是為了替畫作打草圖。他們會畫人物素描，或起草整體構圖，但很少會描繪風景，也從未替素描畫標上日期。

　　李奧納多的題字令人想起一絲不苟地記錄事件的公證員——如呈上證供的見證人。他捲曲的字體與縮寫，也跟他當公證員的父親的字跡很像。這些文字也是李奧納多獨創的密語：由右至左，以鏡像文字寫成。李奧納多是左撇子，大概有人教過他用右手寫字，不過他鮮少照做。他留存下來的六千張筆記中，滿是如這張素描上的鏡像文字。他也會使左手作畫。

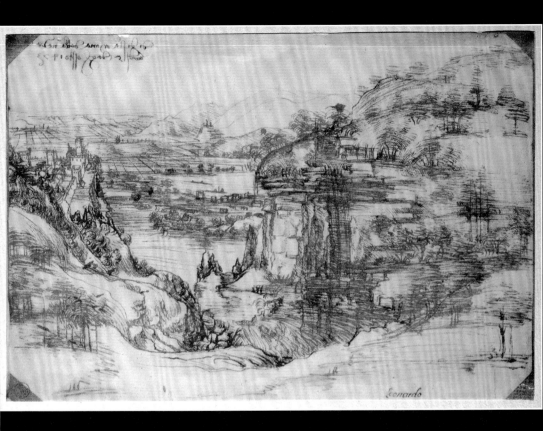

《阿諾河谷》（*The Arno Valley*）
李奧納多・達文西，一四七三年

紙張鉛筆素描筆墨畫
19.4 x 28.6 公分（7⅝ x 11¼ 英寸）
佛羅倫斯烏菲茲美術館

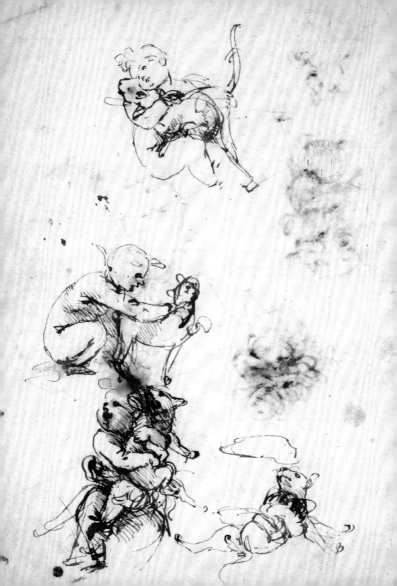

素描新技法

　　初期在藝術領域摸索時，李奧納多亦步亦趨緊隨維羅吉歐的風格。他不禁想透過師父的雙眼觀察大自然。畫阿諾河谷景致時，他筆下的樹木和師父畫的一模一樣，形狀奇特如傘。

　　不過，就像李奧納多筆下的風景畫自創一格，他的素描畫風也走上了新方向。李奧納多革新了筆墨素描畫法。他從小在一堆公證員中成長，對筆再熟悉不過。當然，他也承襲了揮筆快速記事的功夫。揮灑幾筆就畫出一隻手臂。筆能記錄下乍現靈光，也能定格移動中的物體。約一四七八年時，李奧納多在紙上唯妙唯肖畫下小孩跟貓玩耍的模樣，宛如說故事般。最上方，小孩抱著貓，以臉頰磨蹭牠的頭，但貓咪一副不是很想被抱的樣子。他用無懈可擊的前縮法，少許幾筆就描繪出孩童的臉龐：雙眼各兩劃，鼻子一點，一條曲線和一個點化作嘴巴，短短一劃成了臉頰。顯然李奧納多速寫時，貓咪正迅速變換姿勢：貓咪的下半身畫有兩種姿勢：一坐一站。下方兩張圖描繪小孩與貓越玩越起勁的樣子。右下方只有貓，頭只擺出一種姿勢，身體卻畫有兩種姿勢。

　　李奧納多駕馭筆墨出神入化，讓自然得以主宰藝術。在這一系列圖中，決定人物姿態的不是藝術家，而是興之所至的幼童和苦苦掙扎的貓咪，決定了畫的模樣。

　　李奧納多畫這些素描，是為了一幅描繪聖母與孩子及貓的畫練筆，但這幅畫作並未留存下來。

吉內薇拉・班其

一四七四年左右，李奧納多二十出頭時，有人委託他作一幅畫，這是他頭一回獨立接案，畫的是佛羅倫斯著名的年輕貴族美人吉內薇拉・班其的肖像，成品相當出色。吉內薇拉才剛結婚不久，但她也是威尼斯駐佛羅倫斯大使伯納多・班波（Bernardo Bembo）的夢中情人。城裡的詩人還作詩讚頌兩人的婚外情（或許只是柏拉圖式戀愛，不過鬧得人盡皆知），委託李奧納多畫吉內薇拉肖像的人，肯定就是班波。

這幅肖像畫與他素描畫中生動活潑的人物南轅北轍。畫中的吉內薇拉皮膚毫無血色，宛如大理石，不像是活生生的女人，反倒似同一時期維羅吉歐製作的大理石半身像。李奧納多原本畫的肖像包含腰部以上，捧著花朵，不過畫作這一部分已不知去向。另一處與雕像的相似點是，吉內薇拉沒有睫毛。但照亮她的光源似乎來自畫作前方，巧妙地暗示畫中世界與真實世界融為一體，如出一轍。

然而，吉內薇拉卻從未於夏末黃昏，在托斯卡尼鄉間的一叢杜松前擺過姿勢。寫實主義僅止於此打住。吉內薇拉身後的杜松（義大利文為 ginepro）是她芳名的雙關語。這幅肖像畫處處充斥著隱喻。當代詩人形容吉內薇拉之美無可挑剔，宛如天仙下凡，而這幅畫不僅象徵女性之美，也象徵了藝術展現此美的能力。

安德烈・德爾・維羅吉歐
《手捧櫻草花的女子》
(The Lady with Primroses)
約一四七五年至一四八○年

大理石
61 公分（23⅞ 英寸）
佛羅倫斯巴傑羅博物館

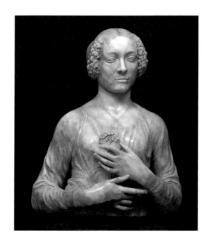

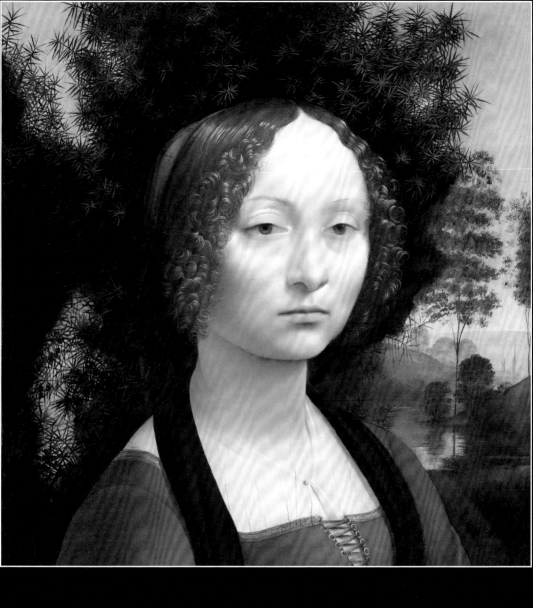

《吉內薇拉・班其》（*Ginevra de' Benci*）
李奧納多・達文西，約一四七四年至一四七八年

木板油畫
38.1 x 37 公分（15 x 14⅞ 英寸）
華盛頓特區國家藝廊
艾莉莎・美隆・布魯斯基金，1967.6.1.a

賢士來朝

自吉內薇拉·班其的肖像畫問世後，委託便接踵而來，看來李奧納多已離開師父維羅吉歐的安樂窩自立門戶。一四八一年，他著手進行當時所經手最大的委託案——描繪賢士來朝的祭壇畫。這幅祭壇畫是位於佛羅倫斯城牆外的斯哥皮多（Scopeto）聖多納托（San Donato）教堂的僧侶所委託，是李奧納多首度未完成的作品，之後像這樣未竟的畫作也多的是。殘存下來的是木板上的草圖，而它竟能倖存更是奇蹟，因為祭壇畫乃以實用功能為主。廢棄不用的木板通常會再利用，但這幅畫顯然是特地保留下來，以印證李奧納多的畫功及創意。

我們仍可看見李奧納多畫這幅生動非凡的場景時上的第一層黑棕漆色。只有畫中央的聖母與兩名站在最左及坐右邊的男子靜止不動。其餘一切人事物都呈動態，包括正在接受三賢士之一贈禮的嬰兒基督。眾人左右觀望、比手畫腳、交口接耳，也有人從旁邊騎馬進來，不少人似乎未察覺畫中央發生的事。當時，這可是史上最人山人海的祭壇畫。李奧納多忘我地按透視法在背景添上古典建築廢墟，還錦上添花畫了幾個爬上樓梯及壁架、俯身於上的人。右方，騎在馬背上的軍人正奮戰殺敵。

著手繪製這幅祭壇畫一年左右之後，李奧納多便離開佛羅倫斯，前往米蘭，而這幅未完成的木板畫則交給了吉內薇拉·班其的哥哥保管，兩人在若干年前成了好友。李奧納多再也沒拿回這幅畫，等到十八年後他重返佛羅倫斯時，畫早已由菲力皮諾·利皮（Filippino Lippi）接手。由利皮接手的畫換上了全新風貌，不過倒仍保有李奧納多原畫獨創的繁複與動感。

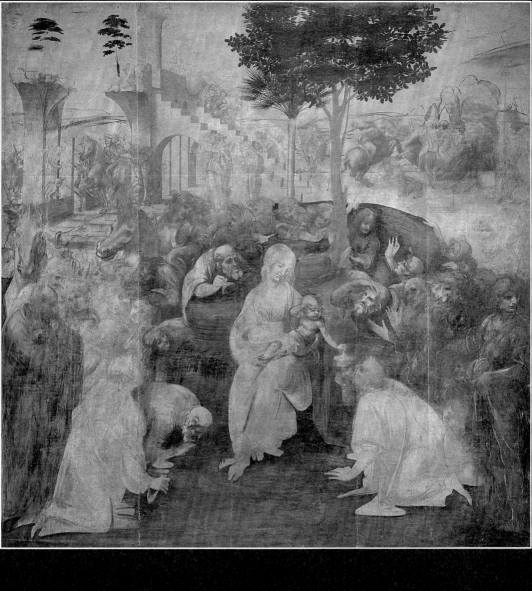

《賢士來朝》 *(Adoration of the Magi)*
李奧納多・達文西，約一四八一年至一四八二年

蛋彩油漆鉛畫
243 x 246 公分（95⅝ x 9¾ 英寸）
佛羅倫斯烏菲茲美術館

一四八二年，三十歲的李奧納多雖有案子接，但對他這個野心勃勃的天才藝術家來說還是不夠。在伊羅倫斯藝術家俯拾即是，相較之下，北方由盧德維科公爵（Ludovico IL Moro）統御的米蘭，則簡直如藝術荒漠。伊羅倫斯的羅倫佐·梅迪奇是盧德維科的盟友，派卓越的藝術家去北方或許算是外交的一種。盧德維科正在尋覓多才多藝的能人，而李奧納多顯然自認捨我其誰。

盧德維科・斯福爾扎正在找人製作比真人還要巨大的騎士銅像，以紀念亡父法蘭切斯科・斯福爾扎。要執行如此浩大的工程，他需要的人才不僅須有藝術專長，還得懂工程學——鼎鼎大名的維羅吉歐前徒弟，肯定覺得自己正是不二人選。李奧納多帶著一封信，聽說還有一把佛羅倫斯獻給公爵的里拉琴，赴米蘭毛遂自薦。在信中，李奧納多列舉自身技能，從打造軍事機械、武器、大砲到建築設計無所不包，僅於信尾提及雕塑與繪畫才能。

岩窟聖母瑪利亞

　　李奧納多在米蘭頭一年的經歷毫無史料可循，但顯然他尚未替盧德維科工作。他似乎靠作畫為生，但單憑己力要接到案子並非易事。在米蘭，大多數的案子都是委託給畫家團隊，因此李奧納多必須找人合夥接案。一四八三年，他找到了兩名同伴合作，分別為事業有成的肖像畫家喬凡尼·安伯吉歐（Giovanni Ambrogio）和伊凡傑利斯塔·普雷迪斯（Evangelista de'Predis），且兩人皆與盧德維科宮廷關係密切。那年，伊凡傑利斯塔和李奧納多一起接下無玷受孕會委託的案子，替聖方濟大教堂（San Francesco Grande）的聖母禮拜堂繪製巨幅祭壇畫。結構體巨大的木雕已完工，只需鍍金，再鑲上五幅畫。

　　李奧納多和夥伴很快就達成共識，由李奧納多在祭壇畫正中央畫上聖母與聖子，而安伯吉歐與伊凡傑利斯塔則負責在兩側畫上音樂天使。兩人把中央的主畫交予李奧納多，即是認定他是才華較高的畫家。李奧納多也不負兩人所望。聖母在畫中央屈膝跪著，背景是超脫塵世的洞穴，畫面繁複精細。她右手摟住嬰兒施洗者聖約翰。聖約翰下跪向年幼的基督禱告，基督則賜福回應他的祈求。基督既是幼兒也是神祇的化身。整幅畫作以手為軸流動，正前方的光源打亮整個畫面，彷彿在舞台上。

　　李奧納多和兩位夥伴在一四八三年聖誕節完成此畫，而且深信成品物超所值。於是他們便跟無玷受孕會重新談價碼，這在當時也算稀鬆平常。由於雙方僵持不下，李奧納多等人只好扣住《岩窟聖母》（The Madonna of the Rocks），後來將畫轉賣給別人，現收藏於巴黎羅浮宮，但當初究竟是誰買下這幅畫，至今仍無人知曉。

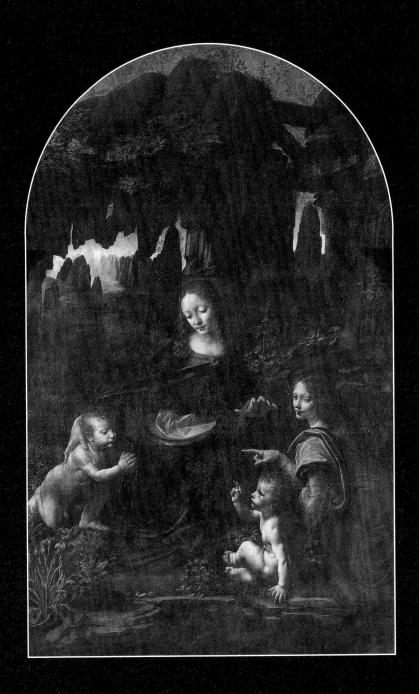

《岩窟聖母》（*The Virgin of the Rocks*）
（《岩窟聖母瑪利亞》，*The Madonna of the Rocks*）
李奧納多・達文西，約一四八三年

木板油畫
199 x 122 公分（78% x 48 英寸）
巴黎羅浮宮

李奧納多奠定名聲

畫《岩窟聖母》時，李奧納多也在米蘭開設了傳統的工作室，主要承接小型宗教畫委託。小畫作現已佚失，不過李奧納多凡事必列清單，所以我們知道當時他的作品包括眾聖人（聖傑羅姆、聖母、聖塞巴斯提安）、肖像畫及幾幅素描畫。

然而，要畫這些玩意，大可待在佛羅倫斯就好。他千里迢迢來到北方，就是想在盧德維科的宮廷謀得一職，領固定薪水，而非仰賴微薄收入度日。在宮廷，他也能有餘裕多方嘗試，用不著侷限於繪畫。只是人在江湖身不由己，現下他也只能爲了一幅祭壇畫，跟一群冥頑不靈的修士討價還價。

他花了三年的時間，才博得盧德維科的注意。一四八五年，盧德維科將一幅由米蘭畫家圈新秀李奧納多所繪的小聖母畫送給匈牙利國王（盧德維科希望娶他的姪女爲妻，迎入王室家族）。李奧納多雖獲盧德維科注目，卻又花了五年圓夢，才捧到宮廷畫家的飯碗。

一四九〇年，李奧納多受公爵所聘，終於今非昔比。接下來這九年，他都在宮廷工作、生活。除了畫畫，他也負責設計景觀及服裝。他還打造新排水系統、規劃都市更新，並替公爵設計軍服。

他也持續接繪畫委託案，還聘雇助手來完成，其中一名助手是十歲大的吉安·賈可蒙·卡波提（Gian Giacomo Caprotti）。他並不是理想的助手；打從一開始，李奧納多就形容他是「小偷、騙子，固執又貪心」。他愛胡作非爲的個性沒多久就替他贏得沙萊（Salai）這個小名，和出現在詩人路易吉·普爾契（Luigi Pulci）的作品《摩根特》（Morgante）中的惡魔同名。話雖如此，李奧納多與沙萊卻變得形影不離；沙萊身兼助手與僕人，後來還成了大師的小情人。替李奧納多撰寫傳記的作家提到，沙萊是個有一頭鬈髮的俊美男孩，李奧納多還替他打理衣裝。有次他還給沙萊錢去買玫瑰色的襪子，讓他披上斗篷，走法式風，此打扮曾爲聲名狼藉、冷酷無情的切薩雷·波吉亞所好。

重拾舊題材

　　除了宮廷藝術家的分內事外，李奧納多也接過原本請他畫《岩窟聖母》的無玷受孕會的委託。約莫一四九一年時，該協會知道已與原畫失之交臂，或許也因訝異於李奧納多變得如此赫赫有名感到佩服，便請他再繪製一幅。他也欣然同意，只是拖了很久。一四九九年李奧納多離開米蘭時，畫依然尚未完工。但這次畫作倒是落入了無玷受孕會手中。只要是李奧納多大師的作品他們都求之不得，取得這幅畫後，便將它安在禮拜堂。後來，李奧納多在一五〇六年回到米蘭暫居，才繼續把它畫完。

　　李奧納多本想將這個版本畫得截然不同，但最後還是採原版本大受好評的構圖。然而，新版本並非原封不動照搬。這次色調較冷，較沒那麼金黃，畫中人物姿勢也稍有不同。新畫也較落於俗套：施洗者手拿出場必備的十字架，他和基督、聖母頭上皆繪有金色光圈，可見其神性比沒有光圈的天使還要高。

　　很明顯這幅畫是李奧納多的助手幫忙完成的，而非由如今在宮廷位高權重的大師一手操刀。

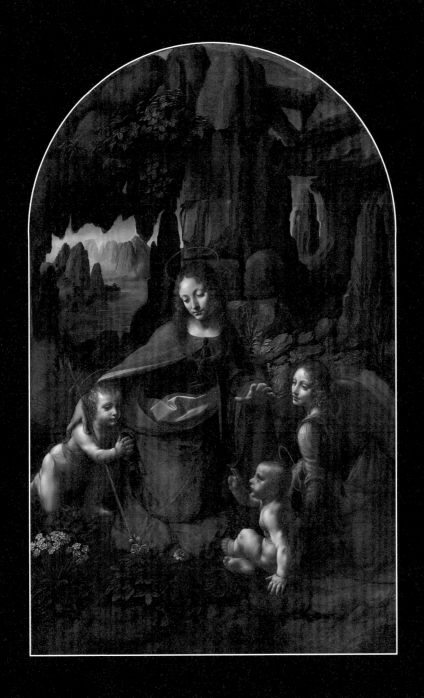

《岩窟聖母》
（《岩窟聖母瑪利亞》）
李奧納多・達文西，約一五〇六年（？）

木板油畫
189.5 x 120 公分（74⅝ x 47¼ 英寸）
倫敦國家美術館

最後的晚餐

　　也許是透過盧德維科的牽線，李奧納多接到了生平最大的繪畫委託案——替感恩聖母堂（Santa Maria delle Grazie）的餐廳繪製壁畫。教堂的主要贊助人盧德維科每週會在此處用餐兩次。

　　從李奧納多的筆記，可知他絞盡腦汁思索要如何表現基督與門徒最後的晚餐這個主題。十三名男子坐在餐桌前的場景可能十分無趣。佛羅倫斯聖阿波羅尼亞修道院（Sant' Apollonia）中也有一幅《最後的晚餐》，畫板用的是光彩奪目的大理石，讓原是靜態的場景中的人物，情感起伏看起來更栩栩如生。

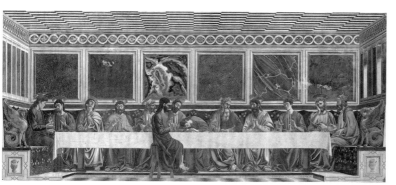

安德烈·德爾·卡薩諾
《最後的晚餐》
（*The Last Supper*）
約一四四五年至一四五○年

壁畫，453 x 975 公分
（178⅜ x 383⅞ 英寸）
佛羅倫斯聖阿波羅尼亞修道院

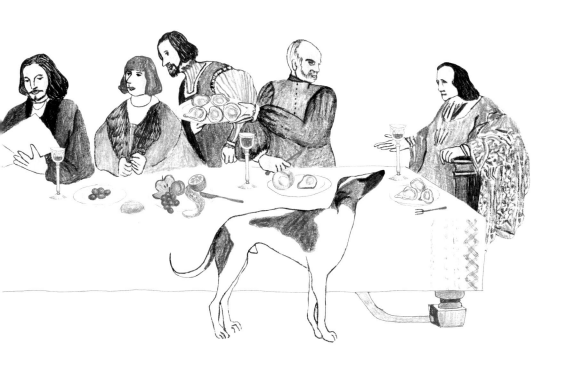

　　但李奧納多想透過人物本身表現出山雨欲來之勢。他著重於展現基督脫口說出在座其中一人將背叛他的當下，眾人內心的激動。在其中一本筆記本中，李奧納多替這幅畫編排了劇本。「一人在鄰人耳畔私語，鄰人邊聽邊轉身過去側耳細聽，一手拿餐刀，另一手拿著切半的麵包。」李奧納多畫《最後的晚餐》的靈感，顯然是來自他在宮廷中的日常生活。他還提到畫中的基督應按誰的相貌去畫。「基督要畫得像喬凡尼伯爵，與莫爾塔拉（Mortaro）樞機主教同住的那位。」

　　在李奧納多之前，猶大通常畫在餐桌前方，讓人一看就知道他是叛徒。但李奧納多將所有人都畫在餐桌後方。基督坐在正中央，頭被後窗框起，有如罩著光環，他的身體比門徒都稍微大一些。他是畫中唯一靜止不動的人，僅低頭凝視桌子，嘴半開，宣布他即將遭人出賣。每個人都震驚不已。右邊的馬修（Mathew）、達太（Thaddeas）和西門（Simon）正為叛徒是誰爭論不休。其他人則轉身問：「是我嗎？」他們彼此疑神疑鬼，甚至懷疑起自己的忠誠度。基督右方的猶大才剛將手伸向他和基督之間的盤子，基督便說：「與我同將手伸向盤子的人，將會出賣我。」

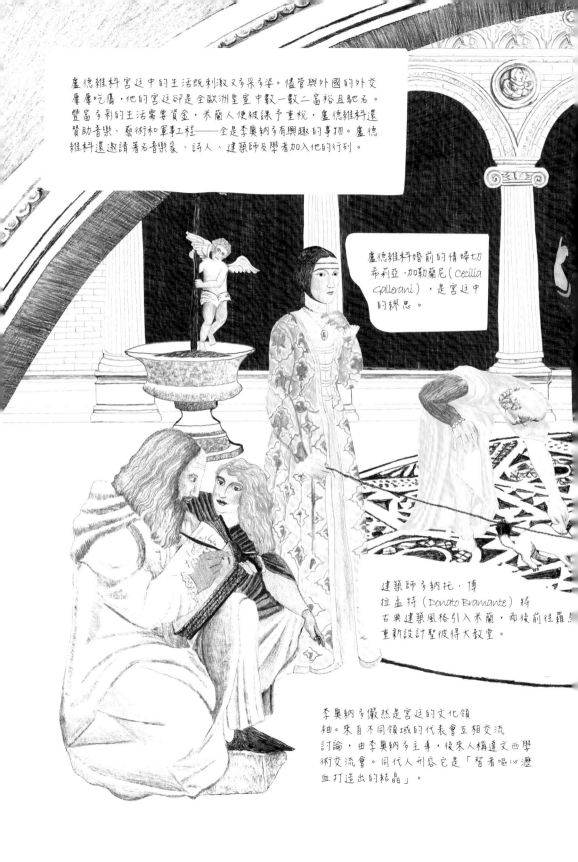

盧德維科宮廷中的生活既刺激又多采多姿。儘管與外國的外交屢屢吃癟，他的宮廷卻是全歐洲皇室中數一數二富裕且馳名。豐富多彩的生活需要資金，米蘭人便被課予重稅，盧德維科還贊助音樂、藝術和軍事工程──全是李奧納多有興趣的事物。盧德維科還邀請著名音樂家、詩人、建築師及學者加入他的行列。

盧德維科婚前的情婦切希莉亞·加勒蘭尼（Cecilia Gallerani），是宮廷中的繆思。

建築師多納托·傅拉孟特（Donato Bramante）將古典建築風格引入米蘭，而後前往羅馬重新設計聖彼得大教堂。

李奧納多儼然是宮廷的文化領袖。來自不同領域的代表會互相交流討論，由李奧納多主導，後來人稱達文西學術交流會。同代人形容它是「智者嘔心瀝血打造出的結晶」。

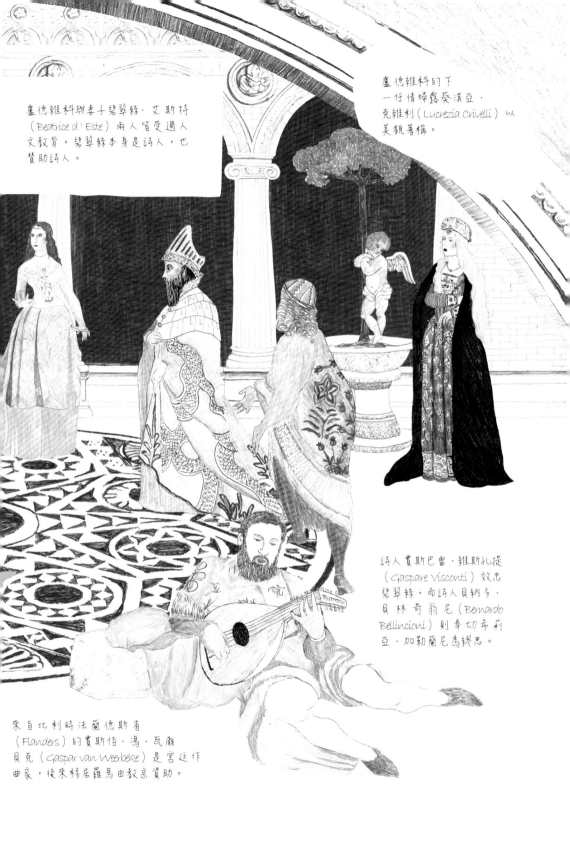

盧德維科與妻子碧翠絲·艾斯特
（Beatrice d'Este）兩人皆受過人
文教育。碧翠絲本身是詩人，也
贊助詩人。

盧德維科的下
一任情婦露葵淇亞·
克維利（Lucrezia Crivelli）以
美貌著稱。

詩人費斯巴雷·維斯扎提
（Gaspare Visconti）效忠
碧翠絲，而詩人貝納多·
貝林奇翁尼（Bernardo
Bellincioni）則奉切希莉
亞·加勒蘭尼為繆思。

來自比利時法蘭德斯省
（Flanders）的費斯伯·馮·瓦爾
貝克（Gaspar van Weerbeke）是宮廷作
曲家，後來移居羅馬由教宗贊助。

切希莉亞・加勒蘭尼

　　盧德維科和當時歐洲每位統治者一樣都有情婦，婚前婚後皆然。切希莉亞・加勒蘭尼是個出身貧困的女孩，正值豆蔻年華時成了他的情婦。在一四八九年，盧德維科與這個十五歲大的小女孩的戀情，是公開的祕密。她在一年後產下盧德維科的長子切薩雷・斯福爾扎・維斯孔提（Cesare Sforza Visconti）。長子出生前幾個月，盧德維科才剛與碧翠絲・艾斯特成婚。碧翠絲是費拉拉公爵（Ferrara）的女兒，也是伊莎貝拉・艾斯特的妹妹，伊莎貝拉日後將成為最舉足輕重的女藝術贊助人。費拉拉大使語帶反感地提到，盧德維科稱碧翠絲是「賞心悅目的小妞」，卻讚情婦的美「如花似玉」。切希莉亞產子後，便待在斯福爾扎城堡（Castello Sforzesco），又住了一年左右。盧德維科在一四九二年把她嫁給貝爾加米諾（Il Bergamino）。她和丈夫搬進盧德維科贈與一歲大的兒子的宮殿中居住。

　　李奧納多受雇繪製兩名女子的肖像，先是切希莉亞，再來是碧翠絲。李奧納多在切希莉亞年紀還小時就畫了她，當時他尚未正式成為宮廷的一員。他所畫的切希莉亞顛覆了歐洲肖像畫技法。畫中切希莉亞頭向左轉，背景一片漆黑，僅稍微打亮。有什麼東西引她注意，也引來她懷中銀貂注意。這隻小動物轉過身，抬起左腳掌，像是瞥見有人從右邊、從畫外走來。光源亦來自同一個方向。

　　銀貂極具象徵性，對切希莉亞與盧德維科來說都是。銀貂的希臘文是 galee，令人聯想到切希莉亞的姓氏加勒蘭尼。此外，盧德維科才剛獲盟友拿坡里國王頒發銀貂會徽章。當代有些人稱盧德維科是「義大利摩爾人、白銀貂」，拿他黝黑的膚色、黑髮與銀貂的白毛做對比。對李奧納多來說，銀貂象徵了「無瑕的純真」與「知足」，因為銀貂有著一天只進食一次的習性。如同他曾寫下的：「銀貂寧願被獵人活捉，也不願躲入髒兮兮的藏身處，玷污純白無瑕的皮毛。」

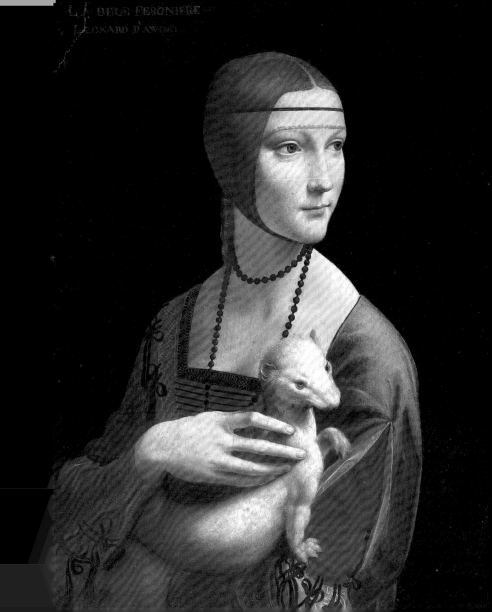

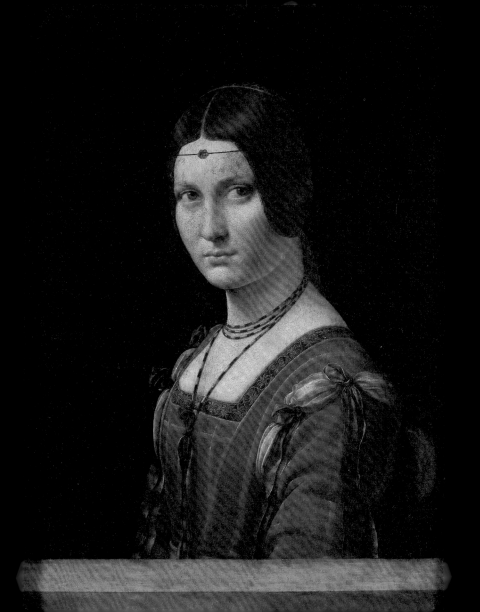

碧翠絲與露葵淇亞

　　盧德維科與碧翠絲成婚後過了五年，又勾搭上另一個情婦，這次是名叫露葵淇亞·克維利的女貴族。一四九七年三月，正妻碧翠絲過世才三個月，她就替他生下一子。碧翠絲也替他生了兩個兒子，年方二十二的她剛產下是死胎的老三，幾個小時後就撒手人寰。盧德維科在一四九六年請李奧納多畫露葵淇亞。畫作現已不知去向，但同任職於盧德維科宮廷、來自費拉拉的詩人安東尼歐·塔巴迪歐（Antonio Tebaldeo），在詩作中對畫的精美質感可是讚頌不已。

　　李奧納多在米蘭作的第三幅肖像畫，畫中女子神似碧翠絲·艾斯特，也可能又是露葵淇亞。這次李奧納多採較傳統的畫法。如同他二十年前所畫的吉內薇拉，畫中女子望向畫外。不過有些細微的差異。她的目光稍微移向左。同方向有什麼東西或什麼人吸引了她的注意，泛黃的光源也來自左方。李奧納多小心翼翼地研究她衣裳與臉龐上的光影流動。他在筆記本中提到此類光的反射，說「任何不透光物體的表面，都會受周圍物體的色彩影響」。

李奧納多・達文西
《佛斯特手稿》
(The Codex Forster)
約一四九〇年至一五〇五年

紙張。20.5 x 29 公分（8⅛ x 11⅜ 英寸）
倫敦維多利亞與艾伯特博物館

筆記本

　　李奧納多的畫作皆不見署名。同代許多畫家喜愛在作品上題文，但他沒這個習慣（唯一的例外是題在吉內薇拉肖像畫背面的箴言）。這跟他流傳後世的一萬五千頁筆記，簡直天差地遠。搞不好，李奧納多這輩子花在寫作的時間還比畫畫多，雖然這些遺作不斷強調繪畫比其他人類思考及行為形式還重要。

　　究竟李奧納多何時開始寫筆記，尚不清楚，但最早的遺稿是寫於米蘭時，進了盧德維科的宮廷後，稿量便開始暴增。領薪俸過日子的李奧納多，可隨心所欲探索繪畫之外的事物，每天都會把探求的新知記錄在筆記本中，加以思索，好整頓思緒，記錄、反思所讀、所聞或所見。寫筆記也是為了將思考過程攤開在自己眼前，即便先前所寫有誤、見解不正確，也不刪除。留存下來的筆記本有三十三本，據聞，另外至少還曾有十本。

筆記本大小不一，因此功能也各有不同。有些篇幅大，畫有詳盡素描，寫滿長文。有些則是袖珍筆記本。李奧納多遊歷四方時，可能隨身帶著小筆記本，想到什麼就隨手記下，大筆記本則是要在工作室更細細琢磨時方用得上。

李奧納多著墨的主題相當多元，從機械科學、數學、天文學、地理、植物學、化學、解剖學，到繪畫、雕塑、建築、素描及透視法，無所不包。雖然有些筆記僅探討一兩樣主題，如鳥類飛行或繪畫，大多數筆記本都記載了李奧納多包羅萬象的興趣。他常同時隨身攜帶好幾本筆記，有些用了十五年之久。不管到哪，他的筆記本都會一路隨行：往返米蘭和佛羅倫斯兩地間，前往羅馬，再從羅馬到法國。

這些筆記大多畫有素描，用以展現或釐清想法與觀察。李奧納多寫的東西鮮少定於一尊：先前寫下的結論，之後可能大筆一揮就改掉。而且他的思維是聯想式的：寫到機械學，便很可能聯想到人體。在筆記本中，他廣泛的興趣全融爲一體。說不定，他最終打算將手稿付梓出版，或起碼讓別人過目，但大部分草稿並未公開。

後世將他自一四九〇年代起所寫的許多筆記集結成冊，在他死後題爲《對照》（*Paragone or Comparison*）。這些筆記多半以對話的形式寫下，彷彿再現宮廷中人的討論。在比較詩與繪畫時，詩人這個角色說：「地獄或天堂我都會描述，其他美好或恐怖的物事也游刃有餘。」李奧納多回說，他可以用畫筆將這些美好及恐怖的物事描繪得更唯妙唯肖，因爲畫作是把所繪的主題直接呈現觀者眼前，而詩則沒這麼速效，因爲讀一首詩得花時間。無論他是拿雕塑、詩作、數學或音樂來與繪畫相比，繪畫總是略勝一籌。

在這些筆記中，李奧納多不只條條有理地說明繪畫優於一切，也對繪畫下了至今最精確的定義。在他死後，這些筆記逐漸廣爲藝術家所知，並在接下來的五百年間，對西方藝術繪畫發展產生無遠弗屆的影響。

動物生活百態

　　李奧納多對動物的生活相當有興趣，對動物也抱有憐憫之心，以當時的人來說，算是非比尋常。一名十六世紀的傳記家寫道，他會買下籠中鳥來放生。一位同輩也提到李奧納多不吃「任何有血有肉的東西……活生生的東西也不吃」。李奧納多自己也引述了一本當代食譜，人可單憑自然界的「素果」維生，也就是植物。簡言之，他吃素。

在盧德維科的宮廷，李奧納多寫了一系列的動物寓言故事，這個古典的文類在十五世紀日漸蔚爲風行。他以文學典籍爲本，有些故事是自創的，有些寓意則是取材自他讀過的書。但沒有一個寓言作家如此端詳過動物實際的行爲。也沒有人將人類與動物的相似處，看得如此透徹。

在李奧納多浮想聯翩、宛如寓言故事的世界圖景中，人類與動物的行徑沒有現代生物學家所想的那麼不同。他格外注意動物移動、進食的方式，以及行爲舉止。他觀察到的一切，讓他設計機械更得心應手，他也因此更了解人體解剖學及人類的道德觀。爲了設計一只可讓人乘著飛翔的風箏，李奧納多仔細研究鳥類飛行。他也相信我們能從動物的行爲學習到道德哲學。

李奧納多寫道：「聽說，把金翅雀這種鳥帶到病人面前，要是病人來日無多，牠便會轉頭，再也不看他一眼；要是病人還有救，那鳥就會一直死盯著他不放，藉此來醫好病人。」

李奧納多認爲金翅雀這麼做，表現出道德觀，表現出對美德的愛好。「像這樣的舉止就如同愛好美德。牠對任何邪惡卑賤之物都不屑一顧，寧願總是追隨純潔高尚的事物，棲居高貴的心靈，如鳥兒在翠綠森林中，擇滿是花卉的樹枝而棲。」

李奧納多有辦法在迥異之物中見到相似處，才能跳脫公認的普羅之見（「常人道」），了解人類價值（「愛好美德」），進而領悟自身觀察到的鳥類行爲（「像鳥兒所做的」）。身爲製圖員和畫家的他，目光就是訓練來觀察的。他目光如炬，又博學多聞，才想得出新方式，用動物的生活比擬人類生活。正因如此，他才能在動物身上看見人類，並在人類身上看見動物。

李奧納多有顆骷髏頭

在十五世紀，鑽研人體解剖學大都是靠汲取書本知識，鮮少動手解剖。偶爾教授要讓學生知道人體內部是什麼樣子時，仍是照本宣科，朗誦自古以來世世代代醫生研讀的古籍來教學。死讀書依然比實地觀察還來得備受推崇。

一四八九年春，李奧納多拿到了一顆人的骷髏頭，這頭骨有陣子成了他振筆疾書的焦點。他沿頭頂至下顎將頭骨切成兩半，好研究顱腔一番。畫完這兩半頭骨後，他又把其中半顆自耳朵的高度處切半。他還曾移除部分下顎，拔掉幾顆牙。

這幅骷髏頭畫是他的素描傑作。李奧納多以巧奪天工的線影法，憑筆墨和鉛筆芯鉅細靡遺描繪出這顆骷髏頭。他甚至還想撰寫一部解剖學專著。

李奧納多一畫好骷髏頭，就立刻化觀察為科學思考。他拿了一把尺，找出頭骨的幾何中心點。四條線在中心點交會，自古以來，人類一直想知道五種感官在何處交會，亦即靈魂坐落於何方，他試圖找出此問題的答案。圖文說明了所有感官是如何與假想的中央感官產生共鳴。中古時期的學者相信靈魂四散在身體各處，但他認為靈魂位於頭部，在頭顱的正中央，在這裡，靈魂最為靠近身體所有重要的功能。

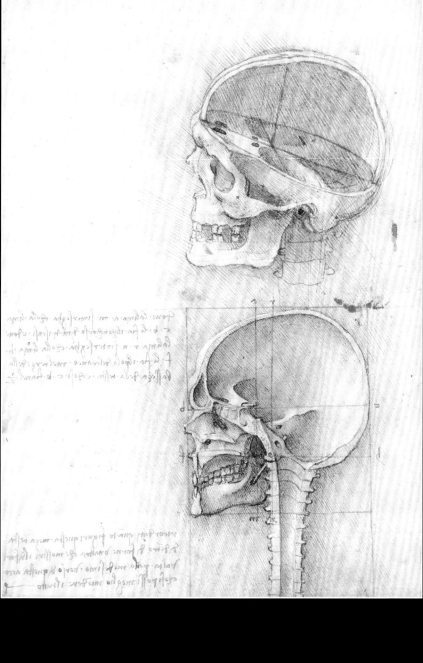

《人類骷髏頭習作》（*Studies of a Human Skull*）
李奧納多・達文西，約一四八九年

紙張筆墨黑色粉彩畫
18.8 x 13.4 公分（7⅜ x 5¼ 英寸）
溫莎皇家收藏信託

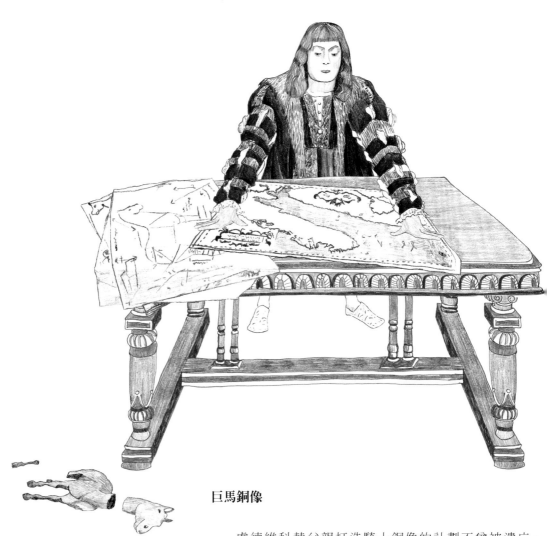

巨馬銅像

　　盧德維科替父親打造騎士銅像的計劃不曾被遺忘。
一四九○年，李奧納多一成了盧德維科宮廷中的一員，就說
服金主他只要幾個助手幫忙就能造好銅像。

　　坐騎將會巨大無比。李奧納多打造的模型高逾七公尺
（二十五英尺）。以往從未鑄造過這麼大的銅像，且李奧納多
想一口氣鑄成，而非分段鑄造，再一一接合。這個異想天開
的藝術家，打算把前所未有的藝術工程傑作獻給主君。銅像
只會有兩部分，一是騎士，二是馬匹。李奧納多有條不紊地
在筆記本中記下每階段的計劃：準備鑄模、計算模穴深度，
以及維持熔爐高熱恆溫。他還畫下受騎士駕馭、揚起前蹄的
馬兒。不過，後來他似乎覺得，要以銅鑄造如此巨大、卻僅
以後蹄站立的馬，可能會不穩固，自認沒轍，只好退而求其

次，換成較簡單的四蹄站姿，風格近似他曾看過的少數留存下來的古老騎士像。他到公爵的馬廄去研究馬匹，還赴鄰城帕維亞，觀摩古老的羅馬騎士紀念像。

離開米蘭

然而，造化弄人。自一四九〇年中期起，盧德維科的政治處境就越漸險惡。他失去拿坡里國王這個盟友，弟弟選教宗也落選。米蘭公爵這個位子坐得還算穩，是因為他與法國國王查爾斯八世結盟，但一四九八年查爾斯駕崩後，他的繼位者路易十二（米蘭第一任公爵的後代）便將米蘭公國據為己有。於是法國便向米蘭開戰。

此時，打造巨馬銅像的計劃已擱置一年左右，為保家衛城，公爵下令將原本要用來鑄雕像、重達七萬兩千公斤（十五萬八千七百磅）的銅，拿來鑄造大砲。戰爭也使李奧納多斷了薪俸，雖然他曾好言好語提醒盧德維科，但主子有更迫切的事要煩。李奧納多簡明扼要地致信公爵：「我明白這是時局所逼，馬像一事我沒話說。」

一四九九年九月，法國軍隊戰勝，進攻米蘭城，盧德維科在感恩聖母堂的亡妻之墓旁，待了最後數小時，或許是想到那兒再看《最後的晚餐》最後一眼。他逃出城，雖打算重新奪回米蘭，但終究還是被逮住，監禁於法國，在一五〇八年死於法國。「公爵失去了國家、財產及自由，想打造的傑作也沒半個完成。」李奧納多如此記載。

法國攻下米蘭城後，李奧納多又在那裡待了三到四個月。他失去了迄今最重要的贊助人。但這個藝術家很會見風轉舵。直到接下國王路易十二的新委託，他才離開米蘭。

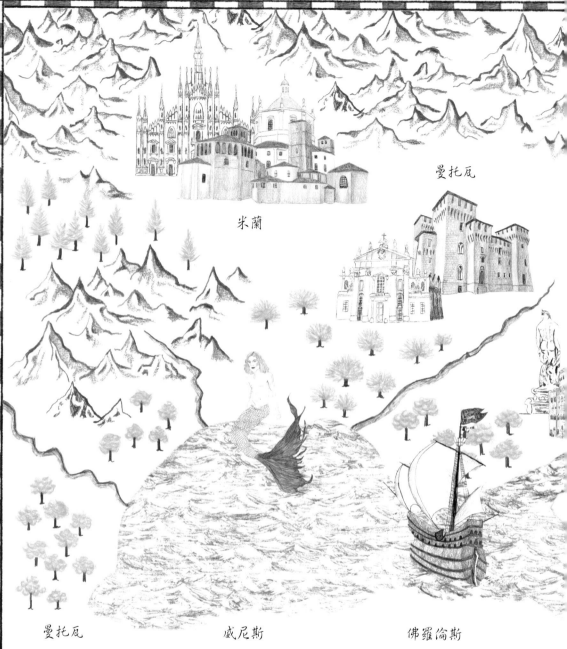

米蘭

曼托瓦

曼托瓦

一四七七年末，李奧納多首度來到富裕繁盛的曼托瓦小宮廷，受伊莎貝拉·艾斯特的款待。她是碧翠絲的姊姊，也是藝術贊助大咖。李奧納多還替她畫了一幅素描像。

威尼斯

接下來，他前往有著豐饒繪畫傳統的城市威尼斯。但沒有證據顯示他曾在此地作畫。他反倒擔任工程師，替威尼斯共和國出主意，建造防禦工事來抵禦可能來襲的土耳其人。

佛羅倫斯

一五〇〇年四月，李奧納多回到佛羅倫斯。也許是靠父親的幫忙，李奧納多替自己和助手找到了寄宿的地方，還有寬敞的工作室空間，在聖母領報教堂（Santissima Annunziata）與聖母忠僕修士同住。然而，李奧納多還是蠢蠢欲動，想遊歷四方……

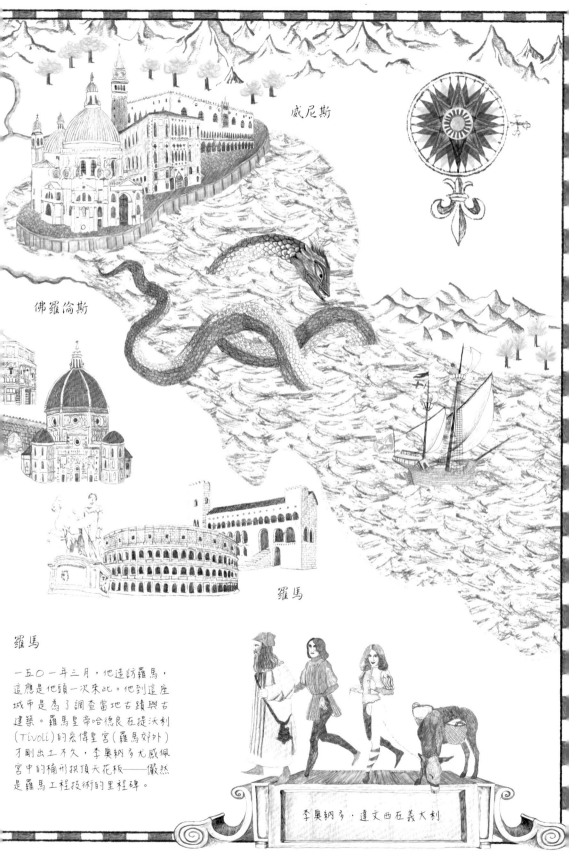

威尼斯

佛羅倫斯

羅馬

羅馬

一五〇一年三月，他造訪羅馬，
這應是他頭一次來此。他到這座
城市是為了調查當地古蹟與古
建築。羅馬皇帝哈德良在提沃利
(Tivoli)的宏偉皇宮(羅馬郊外)
才剛出土不久。李奧納多尤感佩
宮中的桶形拱頂天花板──儼然
是羅馬工程技術的里程碑。

李奧納多·達文西在義大利

重返佛羅倫斯

一五〇一年三月造訪羅馬之後，李奧納多似乎決定返回佛羅倫斯，在此地定居下來——至少暫時如此。他回到聖母領報教堂，在那裡草草搭起的簡陋工作室忙翻了天，不過，李奧納多本人幾乎碰也沒碰過畫筆。李奧納多答應替伊莎貝拉·艾斯特的代理人畫一幅畫，這位代理人於一五〇一年四月三日記載：

到了佛羅倫斯後，他只畫了一幅草圖……畫都是徒弟動手代勞，他除了偶爾沾手一幅之外，什麼都沒做。他苦苦鑽研幾何學，無暇拾畫筆。

雖然李奧納多基本上是個畫家，此時他卻對繪畫興趣缺缺。《最後的晚餐》及替盧德維科的情婦繪製的肖像畫，讓他在歐洲各地聲名大噪，像伊莎貝拉這樣獨具慧眼的贊助人，可是想盡了法子也要把李奧納多的作品弄到手。但他的心思似乎已不在這兒。

代理人提到的草圖現已佚失，不過它和倫敦國家美術館展出的一幅草圖很相似。畫作描繪了聖母子、聖安妮（聖母的母親）和一隻羔羊。畫中人物如真人大小，因此草圖是由許多小紙張黏起的。李奧納多把畫展在聖母領報教堂幾天，可能時值三月二十五日聖母領報節當天前後，引來了洶湧人潮前來觀賞。在此之前，從未有藝術家公開展示過自身作品。依當時的標準來看，這幅畫甚至算不上是完成品。這是一幅展現李奧納多筆下不同技法的畫作——炭筆、筆墨、渲染。在這次展覽中，作品的主題反倒不受矚目，大家轉而關注作品本身。

若干年後，他寫到基督教畫作通常會蓋以布幕，在「揭開布幕的當下」，一大群人「立刻五體投地」，膜拜畫作，向畫中人祈禱。但他又提到，最先吸引眾人湧向畫作的不是畫中聖人，而是成就畫作的技法。他們是因「畫家的神來之筆」而祈禱，而非畫中人之故。

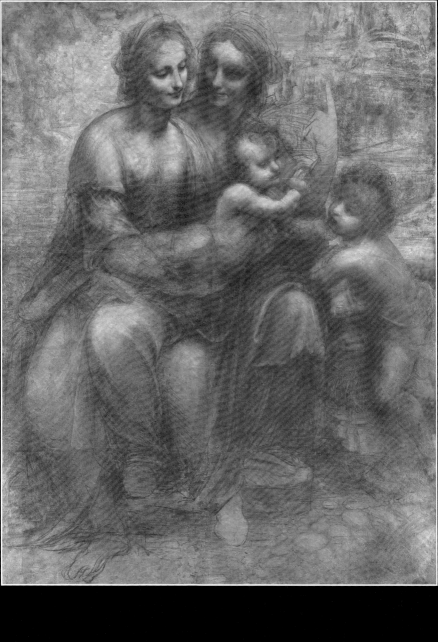

《聖母子與聖安妮及年幼的施洗者聖約翰》
（*The Virgin and Child with Saint Anne
and the Infant Saint John the Baptist*）
李奧納多・達文西，約一五〇一年

原作與復刻畫

　　李奧納多在佛羅倫斯偶爾「沾手」的畫，有幾幅留存了下來。有一系列傑出的畫傳世，其每幅畫現皆被稱作《紡車邊的聖母》(*The Madonna of the Yarnwinder*)，而且每幅都約在一五〇一年完成。這一系列作品的第一幅畫或「原作」，是李奧納多替法國國王路易十二的國務大臣佛羅西蒙·何貝爾特 (Florimond Robertet) 所繪製的。這可能是他一四九九年留給米蘭的作品，這幅畫也讓法國人不斷上門委託他陸續畫了好幾幅《紡車邊的聖母》。

　　他陸陸續續畫了六幅《紡車邊的聖母》。現今展於蘇格蘭國家美術館的版本，是李奧納多貢獻最多的一幅。其他五個版本，主要是由助手以如沃荷般的系列性繪製，復刻畫可能多達三十幅。

　　在蘇格蘭的這幅《紡車邊的聖母》中，看不太出來大師的筆觸。光影逐漸混合，彷彿煙霧籠罩著聖母子。李奧納多開始用「暈塗法」（Sfumato）這個詞來形容由暗到明的緩慢轉變過程。「暈塗法」顧名思義就是「消失在煙霧中」，它不只是一種技法，李奧納多相信這也是我們看世界的方式：沒有鮮明輪廓。暈塗法臨摹我們自身觀大千世界的經驗。他提到，「我們從未清晰鮮明地看見」物體的「輪廓」。《紡車邊的聖母》中的一切，都盡其所能呈現出渾然天成的樣子。

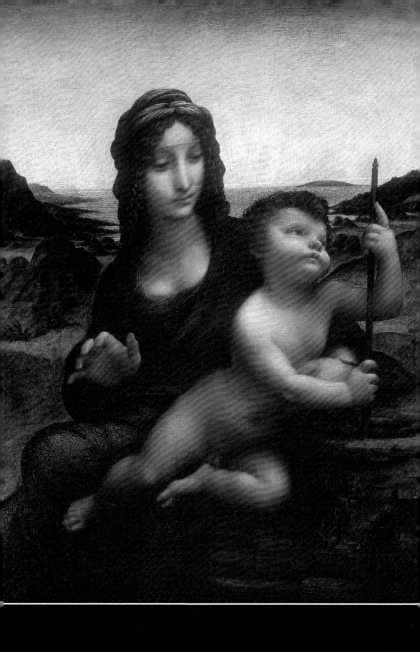

《紡車邊的聖母》
李奧納多·達文西，約一四九九年至一五○一年（？）

胡桃木油畫，48.3 x 36.9 公分（19 x 14½ 英寸）
德蘭瑞陵城堡，巴古盧公爵收藏品，長期租借給愛丁堡蘇格蘭國家美術館

政治角力

在李奧納多那個時代，義大利政治局勢錯綜複雜、變幻莫測，但他居然不懷抱任何政治理想，或許令人意外。自從羅馬帝國在一千年前瓦解後，義大利半島就分化成林立城邦，各自為政。各城邦政府不是採共和國體制，以消失已久的羅馬共和國政府為基礎，就是跟歐洲各國常見的封建制一樣，由世襲的親王或公爵統治。威尼斯大概是最古老、最強大的共和國，但佛羅倫斯這個新崛起的勢力逼近，虎視眈眈。米蘭和曼托瓦及其公爵，遵循親王體制政府。另外還有教會親王勢力，其中最重要的就屬教宗及羅馬中央的教皇國。讓局勢更棘手的是，還有巴黎的法國國王及維也納的神聖羅馬皇帝，兩者都想擴張其在義大利的版圖。

僅效忠單一親王或共和國，似乎不投李奧納多所好。他認為效忠親王等於失去自由。李奧納多嘲笑那些「像羊群那樣一隻挨著一隻，到處弄得臭氣沖天」的群眾。他無拘無束、獨善其身，贊助人政治命運多舛，他卻都能化險為夷，或許正因如此，他才能明哲保身。他為米蘭公爵盧德維科設計軍服，又替威尼斯共和國籌備防禦工程，抵禦鄂圖曼帝國的侵襲。這威尼斯，正是支持法國國王廢黜盧德維科的共和國。接下法國國王和其代理人的委託，他也問心無愧。雖然他視佛羅倫斯為故鄉，在十五、十六世紀之交，他卻到故鄉死敵切薩雷·波吉亞的軍隊去擔任軍事工程師。切薩雷是教宗亞歷山大六世的兒子，也是教皇國軍的統領。當時，教皇國箝制了義大利中部，野心勃勃想併吞佛羅倫斯共和國來擴張版圖。當時有些佛羅倫斯人相信，政府就應該走共和體制，但李奧納多才不吃這一套。對主子們的政治角力沒興趣的李奧納多，覺得只有行動不受限才是自由。他對終身不離一地或只侍一主的人嗤之以鼻。

爲波吉亞家族效勞

　　一五○二年，李奧納多離開佛羅倫斯，改替切薩雷・波吉亞效勞。這個教皇國的領袖正煽動阿雷佐（Arezzo）與佛羅倫斯東南方瓦迪基亞納（Val di Chiana）周遭村子的人民，反叛佛羅倫斯共和國。那年夏末某日，李奧納多奉切薩雷之命，勘查阿雷佐四周的地形。他鬼斧神工地畫下位於小鎮西南方的村子。素描圖的左方有一處標示著「阿雷佐」。自阿雷佐散射出的線，代表李奧納多的視線，地形是從這裡觀察的。但地景卻與從阿雷佐看到的不符：角度太高，距離畫得太遠。地圖是地形經測量、圖示化後的縮影。這張圖結合了地圖的概念與風景，如同李奧納多年輕時所畫的風景畫。

　　李奧納多的繪畫天分用在繪製軍事地圖上恰到好處。他熱愛透視法，所以對數學有興趣，才能將地貌摸得一清二楚。但他也因工程技能而心癢，進行了十六世紀最不知天高地厚的軍事行動：一五○三年初，李奧納多辭去切薩雷・波吉亞的差事，跨越戰線再度替佛羅倫斯共和國效勞。

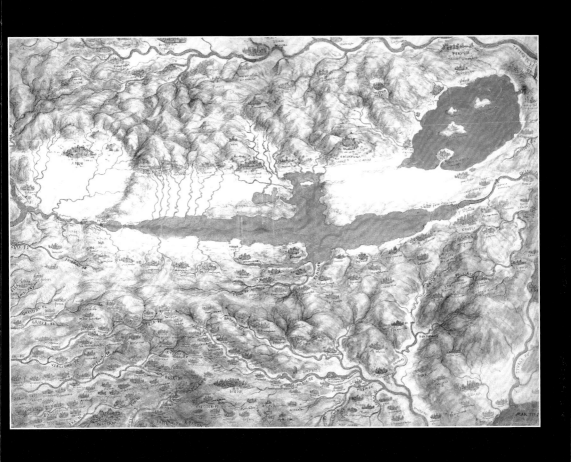

《托斯卡尼地圖與奇亞納谷》
(Map of Tuscany and the Chiana Valley)
李奧納多‧達文西，約一五○二年至一五○三年

紙張筆墨、水彩、不透明顏料、粉彩畫
33.8 x 48.8 公分（13¼ x 19¼ 英寸）
皇家收藏信託

「我真的得走了」

李奧納多有開空頭支票的習慣。他曾答應切薩雷‧波吉亞要替他繪製最屬害的地圖，有了這張地圖，他就能戰無不勝，征服整座義大利半島……不過地圖最終沒畫成。李奧納多偷偷溜走，逃到佛羅倫斯，倒戈切薩雷的敵人。

佛羅倫斯人想重新奪回海港城比薩。李奧納多向他們保證,他可施工使阿諾河轉向,轉離比薩,斷了比薩的命脈!不過這也沒成功。要完成這項工程,須聘雇眾多人力,斤資天價。因此,大師最後覺得最好離開這座城市去避風頭。但他沒離開太久。沒多久,他就重返佛羅倫斯,向不斷上當的君主畫大餅。他再度愛上繪畫。

獨運匠心繪災難

一五○三年九月，李奧納多加入佛羅倫斯的聖路加畫家公會。他已快五年沒產出作品了（《最後的晚餐》是他最後一幅畫，《紡車邊的聖母》則由助手完成）。那年秋天，佛羅倫斯政府委託他繪製一幅空前龐大的壁畫，展現一四四○年佛羅倫斯在安吉亞里之戰打贏米蘭軍的場景。壁畫將繪在佛羅倫斯市政廳新蓋的維奇歐宮大議會廳，規模相當宏偉。一五○三年十月，他拿到議會廳和新工作室的鑰匙。工作室位於新聖母多明尼加教堂（Dominican church of Santa Maria Novella）中極負盛名的教皇區，附有起居空間。李奧納多要什麼，佛羅倫斯政府就給什麼，不只給了他工作、生活的地方，還付他薪水，比照他在米蘭的待遇。佛羅倫斯顯然想留住李奧納多。

他開始在素描本上畫滿馬匹、軍人、長矛、劍──在激戰中纏鬥。那些年在義大利戰爭前線的經歷，終於派上用場；他也因此重燃對後蹄站立的馬匹那幾乎無法駕馭的力量的興趣。有些素描成了壁畫中間部分的全尺度草圖。還只是素描的草圖，一下子就又成了佛羅倫斯最著名的藝術作品。年輕藝術家都想臨摹這幅畫，即使草圖在十六世紀佚失，還是有臨摹版畫、素描、畫作供十七世紀的大師欣賞、再現。

在這幅草圖中，四匹馬與騎士在激戰中纏鬥。兩方爭奪的是佛羅倫斯軍或米蘭軍的旗幟，旗杆抵不住雙方猛攻而彎曲。馬蹄下方，兩名步兵正死命搏鬥，第三名步兵則舉起盾牌試圖自保。一五○五年一月，草圖終於完成，牆壁也塗上平滑石膏待上壁畫。李奧納多在線稿的線條上戳洞，將巨大的草圖貼到牆壁上。一陣狂風從敞開的窗戶吹進來，吹落圖紙，但他重新貼上，將顏料粉塞進洞孔中，拿下草圖，將點與點連起，開始十分悉心、緩慢地繪製。一五○六年放棄這項工程時，他才完成了中間壁畫的一部分而已。

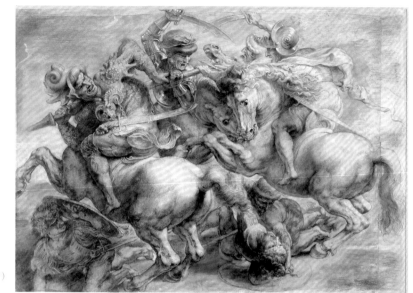

彼得‧保羅‧魯本斯
《安吉亞里之戰》
（*Battle of Anghiari*）
約一六〇四年

黑炭筆畫墨畫，以灰白打亮。
45.3 x 63.6 公分（17⅞ x 25 英寸）
巴黎羅浮宮

　　不管李奧納多畫了什麼，如今已被五十年後喬爾喬‧瓦薩里（Giorgio Vasari）所繪的壁畫覆蓋。瓦薩里在壁畫上作畫時，原畫可能已嚴重毀損。現在我們只能從一世紀之後彼得‧保羅‧魯本斯的畫來欣賞大師遺作，他是照十六世紀中葉臨摹未完成壁畫的版畫為藍圖繪製的。

　　或許是因嘗試新壁畫技法未果，李奧納多才會放棄。至少有四位同代人說李奧納多嘗新失敗，但每個人口中提到的技法都不一樣。沒人真的知道李奧納多到底在搞什麼鬼。大部分的人同意他嘗試用一種新的固著劑來畫，不是油性固著劑，就是一種叫做希臘瀝青的材料。「溼壁畫」（al fresco）字面上是「新鮮」的意思，真正溼壁畫的技法缺點，是藝術家必須趁石膏未乾前完成該面壁畫，可是石膏不到一天就乾了。由於石膏乾得太快，不可能畫出光影的漸層轉變。於是他用一套平行筆刷畫法來製造陰影，但畫中仍可見筆刷痕跡。就像繪《紡車邊的聖母》系列畫時那樣，李奧納多不惜任何代價，就為了隱去筆觸。他這麼做，是為了拖慢乾燥過程，才好如同在畫板上一樣在牆壁上作畫，掩去筆觸，使陰影與顏色漸層暈染。

與米開朗基羅合作

一五○四年，米開朗基羅加入李奧納多的行列，一同替大議會廳製作壁畫。米開朗基羅小他二十三歲，卻已是佛羅倫斯及羅馬的天王巨星。他雖是經千錘百鍊的雕刻家，當時的繪畫經驗卻沒有李奧納多那麼老到。這名年輕的藝術家負責畫西牆，李奧納多則繼續在東牆上嘗試新技法。米開朗基羅畫的主題，是一三六四年的和煦夏日，佛羅倫斯在卡辛那之役戰勝比薩人。米開朗基羅不像李奧納多那樣描繪實際戰爭場景，而是選擇了刻劃鮮為人知的一刻：在阿諾河中沐浴的佛羅倫斯軍人，因比薩軍隊來襲驚慌不已。或許米開朗基羅打算在背景畫上幾匹馬，但他所繪的大規模草圖，只有急急忙忙穿上衣服的赤裸男子。李奧納多筆下一發不可收拾的交戰場面，充斥著怒髮衝冠的戰馬與纏鬥的士兵，被他換成了手忙腳亂卻站姿優雅、正更衣的裸男——未意識到周遭景況，專心扣上鈕釦、套上衣裳。

繼米開朗基羅後的亞里斯多提雷・森加羅
《卡辛那之役》（*Battle of Cascina*）
約一五四二年

木板油畫，
76.5 x 129 公分（30⅛ x 50¾ 英寸）
承蒙寇克子爵及侯克漢資產受託人慨允翻印，諾里奇

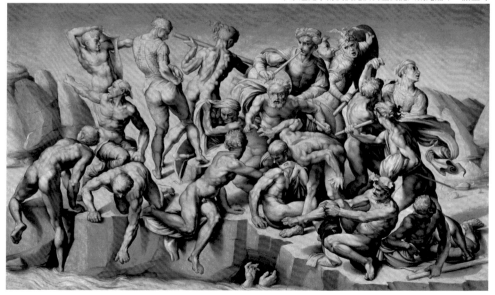

米開朗基羅甚至連壁畫都未著手繪製。他有點像李奧納多，很容易就受其他更有名氣的案子誘惑。一五〇五年春天，米開朗基羅剛畫完草圖，教宗儒略二世就召他到羅馬，著手設計一座巨大陵墓。即使米開朗基羅後來回到佛羅倫斯，該城政局瞬息萬變，就算他想畫壁畫也無從下手。留存下來的，只有米開朗基羅的草圖，但草圖也因眾藝術家爭先恐後想複製美麗的畫中人物，而在十六世紀後期被弄得七零八落。草圖變得支離破碎前，亞里斯多提雷・森加羅（Aristotile da Sangallo）剛好依樣畫了下來。

　　很難想像有比李奧納多和米開朗基羅兩位更南轅北轍的藝術家，在佛羅倫斯攜手合作。李奧納多對人與人的關係有興趣，好奇人們如何向彼此表達感情，如何靠舉手投足彼此交流。米開朗基羅筆下的人物卻毫無互動、交流。他們各做各的事，只關注自身，其餘毫不在乎。米開朗基羅的草圖看起來，就像是由同一位模特兒擺出的十九個不同姿勢混合而成的奇景。

　　兩位大師之間的關係，鮮少有文獻記載。李奧納多從未在筆記中提到米開朗基羅，反之亦然。李奧納多過世後，後來有人透露兩人彼此看不順眼。有件軼事發生在繪製戰爭草圖期間，因為李奧納多和米開朗基羅成年後，兩人僅於這幾年同在佛羅倫斯（李奧納多一四八二年離開佛羅倫斯時，米開朗基羅才七歲大）。據說有一天，李奧納多在佛羅倫斯街上散步，一群公證員經過，邊走邊討論但丁詩篇的段落。他們看見李奧納多，便向他討教。此時，以但丁專家著稱的米開朗基羅出現了，於是李奧納多說：「米開朗基羅可以向你們解釋。」生性有點多疑的米開朗基羅，以為李奧納多在耍他，氣沖沖地回：「才不要，你自己說明。你一個做馬模型的人鑄造不了銅像，搞到丟人現眼了才罷休。」被人嗆以自己畢生職業生涯中最大的敗筆，聽說李奧納多還羞紅了臉。雖然說此事不成，也非他所能控制。

不斷推陳出新

李奧納多著手製作安吉亞里壁畫時，也開始畫麗莎‧格拉迪尼（Lisa Gherardini）的肖像，也就是現今所知的《蒙娜麗莎》。麗莎在一四九五年十五歲時，嫁給商人法蘭契斯科‧喬孔多（Francesco del Giocondo）。一五〇三年春，法蘭契斯科在他土生土長的佛羅倫斯新聖母社區買下一座宮殿，這幅畫可能就是約莫此時委託的。

比起盧德維科情婦們的肖像畫，《蒙娜麗莎》一開始採較傳統的畫法。她的肖像畫的是腰部以上，跟吉內薇拉‧班其原始版本一樣（見二十一頁）。而且，如同李奧納多的第一幅肖像畫，麗莎是直視著畫家。畫中人心無旁騖，毫無故事性，無前無後。麗莎宛如女神般永恆不朽、風靡天下。

她甚至誰都不像，而且看起來肯定不只二十三歲。她的容貌很像他畫這幅肖像畫之前所繪的作品、草圖中的聖母與聖安妮。麗莎的笑容，或許令人聯想到義大利文 giocondo（快樂）這個字，但可能連這笑容都不屬於她；這是李奧納多筆下藝術的特徵，她與十六世紀初那十年間李奧納多工作室所出產的聖人畫作，共享這抹微笑。畫麗莎的手時，李奧納多不過重新採用先前畫切希莉亞‧加勒蘭尼和《最後的晚餐》中門徒腓力右手的畫法罷了。

李奧納多從未交出這幅畫也不奇怪。可能是畫作被麗莎與她丈夫打槍，因為畫中人跟她一點也不像，但也可能是因為他從未完成這件作品。他持續拿這幅畫來嘗試新技法，不斷推陳出新。一五一九年李奧納多在法國辭世時，畫仍為他所有。

這幅畫真正令人玩味的是李奧納多對暈塗法的嘗試，他不再只是模仿肉眼所見，而是渲染出神祕莫測的氛圍。這幅畫不再關乎畫中人事物，光線從人事物反射的樣子才是重點。一切似乎都被陰影或煙霧籠罩，彷彿教堂中神像周圍焚香的煙霧繚繞。

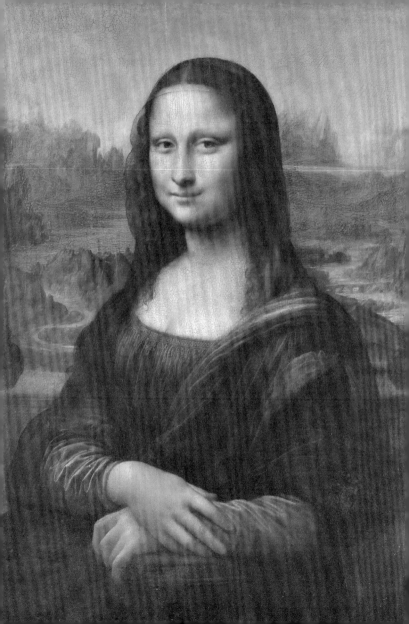

求知若渴的科學人

　　李奧納多一定不只答應給法國人一兩幅畫而已，因為一五○六年夏末，米蘭法國總督便致信佛羅倫斯政府，要大師過來。三年快過去了，安吉亞里之戰壁畫依然遲遲未動工。不過，李奧納多還是動身前往米蘭，走之前只說日後保證會將它畫完。他往返兩城有兩年之久，在一五○八年永遠離開佛羅倫斯，二度定居米蘭。佛羅倫斯的官員當然是氣炸了：付了他五年薪水，到頭來居然連一幅畫也得不到。李奧納多在米蘭也是一個頭兩個大，《岩窟聖母》第二個版本仍搞不定，弄得他焦頭爛額。一五○八年八月，在接下委託二十五年之後，他終於畫完第二版。

　　李奧納多在米蘭的歲月鮮為人知，至少身為畫家的他做了什麼我們不甚清楚。他從佛羅倫斯帶來未完成的作品，《蒙娜麗莎》是其中一幅。他花了不少時間繪製另一版的《聖母與聖安妮》，大概是受法國宮廷中人委託，而且他竟然畫完了。但，他似乎並未著手任何新委託的畫，雖然他仍不斷彙整繪畫主題的筆記。

　　他在這裡認識了法蘭切斯科・梅爾齊（Francesco Melzi）這個出身高貴、十六歲大的米蘭男孩。李奧納多訓練法蘭切斯科當畫家，而大師下半輩子法蘭切斯科都隨侍左右。

　　一五一○年多，李奧納多有機會與帕維亞大學著名的解剖學家馬肯托尼歐・托爾（Marcantonio della Torre）共事。兩人一同解剖了大體，一面解剖，教授還一面替李奧納多解說。李奧納多拿了一本新筆記，專寫解剖學，裡頭還有他畢生畫得最鉅細靡遺的素描。就算看似較少拾畫筆，他也從未放棄素描藝術。

　　好景不常，第二處米蘭住所難保。一五一一年十二月，受雇於新上任教宗儒略二世（Julius II）的瑞士軍隊，入侵米蘭，放火燒城。法國政權瓦解，李奧納多逃到梅爾齊在城外的莊園避難。他與法蘭切斯科在那兒待了逾一年半，李奧納多寫作、畫素描，法蘭切斯科則忠心耿耿地坐在他膝上。沙萊應該也和兩人在一塊。

搬到羅馬

一五一三年初，喬凡尼·梅迪奇（Giovanni de' Medici）成了教宗利奧十世。身為羅倫佐·梅迪奇之子，他自然協助過家族顛覆佛羅倫斯的共和政府。佛羅倫斯新上任的君主並未對李奧納多懷恨在心，還不計前嫌，邀他來梅迪奇在羅馬的教皇宮作客。李奧納多九月出發，帶上了他的小天使與小惡魔法蘭切斯科和沙萊（如今三十多歲）隨行。

在羅馬，教宗的弟弟朱利亞諾·梅迪奇（Giuliano de' Medici）把李奧納多帶到自家款待，還在梵蒂岡宮中騰出一間工作室和住處給他——對當時藝術家來說，可是前所未有的殊榮。這大概也因為李奧納多是德高望重的大師使然：他已年屆六十一。他花在撰寫繪畫理論的時間，比拾畫筆的時間還要多，不過總算還是完成了最後一幅畫作——神祕的聖約翰畫像，大概是他自一四九○年代在米蘭就著手繪製的。背景一片漆黑，赤裸的上身打亮的方式如同前作——光源來自畫的前方。臉上掛著微笑的年輕約翰，手指朝上方，他所指的是天堂，基督自天堂降世，也將重返天堂。諸如這般向上指的手指，在李奧納多的作品中層出不窮。在朝氣蓬勃的《賢士來朝》中，一名躲在樹後方的男子就是做此手勢（見二十三頁），《最後的晚餐》中的聖多瑪亦重複此手勢（見三十五頁），一五○一年所繪的草圖中的聖安妮也延續此傳統（見五十三頁）。

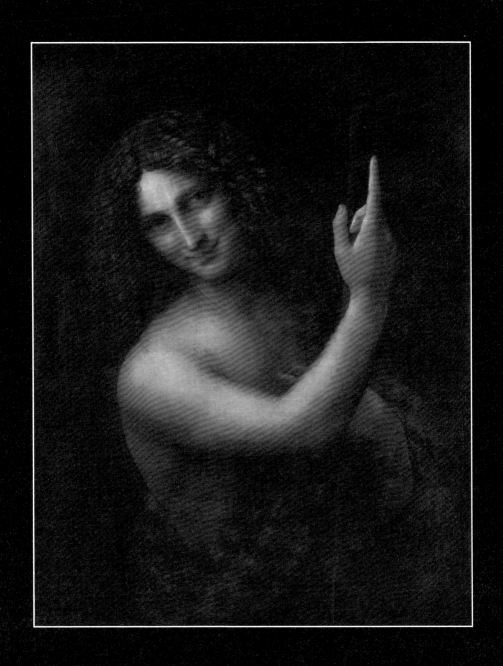

《施洗者聖約翰》（*Saint John the Baptist*）
李奧納多・達文西，約一五一三年至一五一六年

核桃木板油畫
69 x 57 公分（27⅛ x 22½ 英寸）
巴黎羅浮宮

最後一次遷徙

一五一六年三月十七日，朱利亞諾·梅迪奇過世，該年稍晚，六十四歲的李奧納多啓程展開新冒險。

對李奧納多來說，安全感就等於贊助人——不只保障他的繪畫，還有他全數天賦。自從在米蘭領盧德維科俸祿後，他便在權貴底下謀職。雖然食君俸祿，不免要看主子臉色吃飯，也不免受其政治命運牽連，但他也因此無後顧之憂，潛心鑽研學問，嘗試新畫技。

他的新贊助人只有一五一五年一月繼位的法國國王法蘭西一世。法蘭西任命李奧納多爲「國王專屬畫家」。法蘭西的妹妹瑪格麗特（Marguerite）建議將李奧納多、沙萊和梅爾齊安頓在克盧莊園（Manoir de Cloux，現稱克洛呂斯城堡），這座舊城堡於一四九〇年代改建成皇家避暑宅邸。法蘭西和妹妹都在那裡長大，此地離位於羅亞爾河畔的國王官邸昂布瓦斯城堡（Château d' Amboise），也只有幾百公尺遠。

李奧納多可能是一五一五年十二月，參加替新加冕的國王舉辦宴會款待教皇時，在波隆那（Bologna）初次遇見法蘭西。他當時的贊助人朱利亞諾的妻子，也是法蘭西的姑媽。不過，至少從一四九○年代起，李奧納多便已馳名法國宮廷，他的舊識佛羅西蒙·何貝爾特也是法蘭西的私人祕書。

　　李奧納多、沙萊、梅爾齊坐領高薪，法蘭西卻只要求李奧納多待在宮中就好。據說，法蘭西認為李奧納多是個「十分偉大的哲學家」。李奧納多很少作畫，只從羅馬帶了幾幅畫過來：《施洗者聖約翰》（見七十頁）、現收藏於羅浮宮的《聖安妮》及《蒙娜麗莎》（見六十七頁）。一名訪客發現他的右手臂已使不了，無法作畫，全由梅爾齊和沙萊代勞。無論手臂癱瘓的原因是什麼，似乎並未影響到他的手腕及手指，因為他仍持續不懈畫素描、寫作──或許比以往更為頻繁。

暴風雨

　　自此時起，李奧納多畫的素描就充斥著災難。暴風雨展
現出大自然的力量，李奧納多總是為之著迷——他時常撰文
描述暴風雨。不過畫暴風雨可是個挑戰：風的流動肉眼又看
不見，要怎麼畫？看得見的只有暴風雨中的事物，如塵埃、
岩石、人、雨水。在這些最後的素描畫中，李奧納多擺脫了
僅畫肉眼可見之物的限制，好再現這些自然的力量。

　　在其中一幅素描中，暴風雨是由漩渦與弧線組成，用以
描繪風的流向。在狂風呼嘯之下，僅能隱約看見一座小鎮，
或許是克盧莊園底下的昂布瓦斯鎮。然而，漩渦不過是畫筆
勾勒出的狂風表徵，並非真的是人在自然界目睹的暴風。事
實上，這些漩渦狀的風，還令人想到大師其他的前期作品，
如聖約翰肖像畫中的鬈髮（見七十一頁）。這些最後的素描
圖，已不太忠實呈現周遭世界的樣貌，較像是呈現他腦中的
世界——他所認識並在畫布上再現的世界。

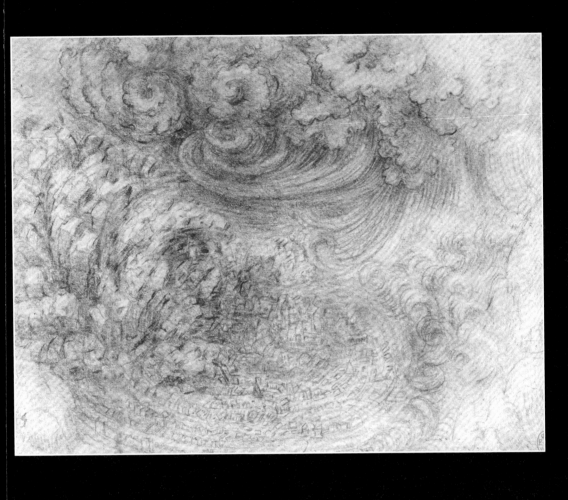

《暴風雨》（*Deluge*）
李奧納多・達文西，一五一七年至一五一八年

紙張黑炭筆畫
16.3 x 21 公分（6 ⅜ x 8¼ 英寸）
皇家收藏信託

李奧納多之死

一五一九年五月二日，李奧納多在克盧自家與世長辭。辭世時，法蘭切斯科‧梅爾齊也在場，但沙萊前一年就離開回米蘭了。大師之死，很快成了傳奇——一五五〇年，李奧納多最著名的傳記家喬爾喬‧瓦薩里使這則傳奇永垂不朽：

時常來訪的國王，於是走進房間；他（李奧納多）出於崇敬，起身坐在床上，向國王述說自身病況，表示自己沒有像平常一樣為藝術盡力，實在是對不起上帝與全人類。隨即，他便突然激動得不能自己，看樣子是快燈枯油盡了；於是國王便起身，握住他的手好安撫、垂憐他，希望能減輕他彌留之際的痛苦。他神聖的靈魂明白能獲國王如此對待，是莫大的殊榮，便倒在國王臂彎中斷了氣，享年七十五歲。

這段描述，道盡了迄今世人如何看待李奧納多之死——不只透過文學作品，還有藝術作品。最具代表性的畫，是由十九世紀初讓—奧古斯特—多明尼克‧安格爾（Jean-Auguste-Dominique Ingres）所繪，畫中法蘭西摟住垂死的大師，摟抱得幾近煽情。

瓦薩里弄錯了李奧納多的年齡：他享年六十七，不是七十五。而且，現在我們也知道，藝術家過世時法蘭西在場的事，大概也是杜撰的。由法國宮廷紀錄可知，國王當天在幾百公里遠的地方。當代米蘭畫家暨藝術理論家吉安‧保羅‧洛馬佐（Gian Paolo Lomazzo）也稱，是梅爾齊告知法蘭西李奧納多死亡的消息——這件事還是法蘭切斯科‧梅爾齊親口告訴他的。

不過，沒有什麼讚揚能比得過位高權重的贊助人幾近愛慕的賞識。像法蘭西這樣高高在上的君主，能與李奧納多這樣親近友好，已屬難能可貴。他曾和他的哲學藝術家長談各種主題，也不時向他抱怨自己的健康狀態。或許，如果法蘭西能趕到他身邊，也一定會將垂死的友人摟入懷中。

最誠摯的友誼

不幸中斷

偉大的遺產

　　一五一九年四月二十三日，李奧納多在辭世前一週左右，最後一次造訪國王在昂布瓦斯的城堡，確認他的遺囑內容。遺囑載明，他希望安葬在昂布瓦斯城堡的聖佛夫洛朗坦教堂（現已毀損）內。梅爾齊負責執行遺囑，並處理遺囑中提到的幾樣遺產。李奧納多把在佛羅倫斯的帳戶剩餘的錢，留給住在當地的同父異母弟妹。他將所有書籍、工具、繪畫、衣服留給法蘭切斯科·梅爾齊，米蘭的葡萄園則贈予沙萊。

　　梅爾齊小心翼翼地打理、管理李奧納多的藝術遺產。他返回米蘭，結婚生子，持續作畫。同時，他也謹遵年邁師父的教誨，在晚上閱讀李奧納多的筆記，以清晰易懂的字跡抄錄下來。有時候，他還會複製一些李奧納多的素描，作爲文字附圖。李奧納多死後約十年，梅爾齊將他騰寫的師父筆記遺稿公開，全世界才有幸見識到李奧納多對繪畫、工程、建築、自然及物理科學的理論與觀察。到了十六世紀末，筆記與素描已在歐洲各地的藝術家與學者間流通無阻。

　　其中一幅最有名的素描是維特魯威人。在這幅素描畫中，他以圖像呈現出維特魯威的理論。這位一世紀的羅馬建築師認爲，上帝創造出來的人體，是最完美的模型，可作爲建築所有比例測量的基礎（還有與之相關的藝術）。圖中，赤裸男子同時擺出兩種姿勢，伸展四肢觸碰圓周與正方形的四個角。圓和正方形，都是基本幾何元素。男子的肚臍是圓的正中心。維特魯威的理論，在文藝復興對藝術、科學、人文主義的見解當中極爲重要，而李奧納多用圖畫將此理論呈現出來，成了人類在後來幾世紀中理性探索宇宙的圖示。

《維特魯威人》（*Vitruvian Man*）
李奧納多・達文西，一五一四年至一五一八年

灰色水洗紙張筆墨畫
34.4 x 24.5 公分（13½ x 9⅝ 英寸）

謝詞

感謝凱薩琳・英葛蘭引薦我撰寫這本書，也感謝唐納德・丁維迪（Donald Dinwiddie）協助構思拙作。感謝蘇菲・韋斯（Sophie Wise）在成書最後階段勞心編輯、提供建言。感謝克莉絲汀娜・克里斯托弗洛替文本繪製別出心裁、不可或缺的插圖。另外要感謝艾倫・格里可（Allen Grieco）與其他哈佛大學義大利文藝復興研究中心（Villa I Tatti）的友人。

參考書目

Carmen C. Bambach, *Leonardo da Vinci, Master Draftsman* (Metropolitan Museum of Art, 2003).

David Allan Brown, *Leonardo da Vinci: Origins of a Genius* (Yale University Press, 1998).

Claire J. Farago (ed.), *Leonardo da Vinci's 'Paragone': A Critical Interpretation With a New Edition of the text in the 'Codex Urbinas'* (Brill, 1992).

Pietro Marani, *Leonardo da Vinci: The Complete Painting* (Abrams, 2000).

Leo Steinberg, *Leonardo's Incessant Last Supper* (Zone Books, 2001).

Luke Syson (ed.), *Leonardo da Vinci: Painter at the Court of Milan* (Yale University Press, 2011).

Edoardo Villata (ed.), *Leonardo da Vinci: I documenti e le testimonianze contemporanee* (Castello sforzesco, 1999).

祖斯特・凱澤

祖斯特・凱澤是荷蘭格羅寧根大學藝術史教授，也是策展研究所所長。他是萊登大學博士，主要研究文藝復興及巴洛克藝術。他曾出版探討不同藝術家的專書，包括米開朗基羅、李奧納多・達文西、阿爾布雷希特・杜勒（Albrecht Dürer）、皮耶羅・德拉・法蘭切斯卡（Piero della Francesca）。

克莉絲汀娜・克里斯托弗洛

克莉絲汀娜・克里斯托弗是長駐倫敦的插畫家、藝術家。她在希臘以美術指導起家，後來搬到倫敦，取得坎伯韋爾藝術學院碩士學位。她曾替《紐約時報》、企鵝出版社、國立希臘劇院繪製插畫，亦擔任傳播設計講師。出版作品包括《誰的頭髮？》（Whose Hair?）（二○一○年）。

譯者／李之年

成大外文系畢，英國愛丁堡大學心理語言學碩士，新堡大學言語科學博士肄。專事翻譯，譯作類別廣泛，包括各類文學小說、科普、藝術、人文史地、心理勵志等，並定期替《科學人》、《知識大圖解》等科普雜誌翻譯文章。近作有《另一種語言》（天培）、《我的孩子是兇手：一個母親的自白》（商周）等。

Email: ncleetrans@gmail.com

Picture credits